U0042309

人間的零件
一個畫家的收藏

My Collection
Component Parts of Mortal Life

謝里法 / 著

藝術家
Artist Publishing Co.

目次

1 關於收藏——我的零件清單 **6**
My List of Component Parts

2 詩──空地想的條件　**68**
Condition of Collection

3 我的零件清單 76
My List of Component Parts

人生一張紙

出生時一張紙

上學一張紙

畢業一張紙

結婚一張紙

交易一張紙

成就一張紙

走時一張紙

一張薄薄的紙

只有這些零件

才總算有了份量！

1

關於收藏——
我的零件清單
My List of Component Parts

收藏的由來

　　若問我和收藏品的關係如何建立，有時單純由於一時的喜愛，興起占有慾念；有時由於過去在生活中的因緣，像是有一種力量把它推到我身邊來，要我去接受，而我又有能力、有空間保留下來。

　　一生中有過人家要給我，而我不想要卻收下來的收藏，那個人之所以想送東西一定有理由，這理由和我必然有關係，日後這關係可視為我生命的一部分，我珍惜的是這一部分而非那東西的價值。若有一天這收藏離開了我，跑到別人那裡，對我而言，它的意義就只剩下記憶，雖然沒有原來的那種價值，但在記憶中仍舊受到珍惜。

第一件收藏

　　不只一次問過自己，我的第一件收藏是什麼？當我開始發覺自己有了收藏的那時候起，就一直在追索到底哪件作品是我的第一件，最後發覺最早的收藏不是作品而是用品，起先我找到的是小時候的玩具，從幼稚園時代一直保留到小學畢業的一隻小飛機，裡頭裝有發條，把它轉緊，放了手就開始轉動螺旋槳，下面的輪子也跟著轉動，飛機行走起來，可惜不能飛，只在地上繞一繞，等發條鬆了就停下來。有一天，我好奇地把飛機的結構分解開，想看裡頭的機關，解開之後發覺沒什麼大不了的祕密時，想重新組合，費了好多功夫組成了，但再也不能起動，從此丟在我的小書桌裡一直放到中學畢業，後來竟不知去向。

　　還有一頂幼稚園上學時戴過的小帽，當我在衣櫃裡找到時還很新，所以留下來捨不得丟棄，直到 1964 年春我出國留學，才和其他雜物一起放到木箱子裡沒有帶走。事隔二十幾年回台灣來，木箱子雖然找到，裡面放的已經是別人的東西。但是在我的記憶裡，那隻玩具飛機和小帽，模樣還一直記得很清楚，在我心中的地位和其他後來的藝術品有同等分量。

▌ 幼年的乳嘴

快要進小學的時候，有一天謝家的祖父突然拿了一樣東西給我，表情好神祕，接過來一看，原來是個老舊乳嘴。他說是我小時用過的，特地保留到今天才給我，並告訴我，生下來到長大從未吸過一次母親的乳，都是牛乳把我養大的，所以我只想念乳瓶和乳嘴，不認母親，這種孩子是石頭縫裡鑽出來的，性情搞怪，來日大好大壞。他又說這個乳嘴我只吸到滿週歲，因嘴唇發炎，郭小兒科說是吸乳嘴過分用力擦破了皮，一回到家，我自動將乳嘴丟開，表示「斷乳」的決心，沒想到阿公撿起來保存，直到快上學才拿來引起我的記憶，所以乳嘴應該也是我一生中最早的收藏，是阿公為我保留的。

我問過幾位收藏家，有關他們早年的收藏品是如何開始的，有人說是小學時代收藏玻璃彈珠；有的說收藏明星照片；有的說是郵票；有的是小石頭、樹葉、明信片。長大一點就收藏菸斗、帽子、名人的簽字、錢幣、鞋子等。可惜這些除了帽子之外我都不曾收藏過。

但他們卻說這都不是所謂收藏家的收藏，這只是一種滿足，把類似的東西累積，越積越多之後得來滿足感，這過程中促成一套道理獲取到專門的常識，如從明信片中得來的是世界地理常識；小石頭、樹葉、菸斗所得來的是造型觀念，自然界的知識以及形象的聯想，其實這樣下去便已逐漸進入收藏的境界，成為生活中的一部分，更重要的是，每一件藏品都有一段故事記錄人生的每一個歷程。

▌ 中學畫圖仙

大一時，我回到母校基隆中學，找美術老師張醒民先生一起到郊外寫生，回來時他主動表示要和我交換當天畫的水彩畫，我雖然覺得他這幅畫並非成功的作品，但代表了我最早的啟蒙老師與我之間建立的情誼，我收下它，每次看到時就想起張老師上課時的種種，他的樣貌、聲音、語調、口

音、說的話,以及上課的情形,這幅畫對我而言是可貴的記憶,比以後所收的什麼藝術品更有意義。

▌ 一張水彩紙

大學時代在孫多慈老師畫室當助教已很多年,有一幅油畫,畫的是玫瑰花,是我陪同老師一起畫的,經老師改過好幾次之後,幾乎整幅畫都是她加過筆,只差沒有親筆簽名,離開台灣時,我帶著出國,又帶去美國,再帶回台灣,因為是我大學時代就保留下來的,如今我已不能當是自己的作品,只好將之視為我的一件收藏。雖然不是一幅好畫,對我卻是一件有紀念性的作品。

在我就讀師大藝術系二年級的那年,美國華裔畫家曾景文在國務院安排下到台灣及東南亞訪問,他的水彩畫經常在《今日世界》月刊上發表,學畫之後我對他早已熟悉。席德進帶著他在台北到處寫生,寫了一篇散文描述前後過程,在台灣畫壇留下一段佳話。這一陣子我在孫多慈老師畫室裡作畫,有一天孫老師拿一張質地很厚的水彩畫紙給我,說是曾景文送他作紀念的,我接在手中如獲至寶,之前從沒見過紋路那麼粗的畫紙,此後好幾年都不敢

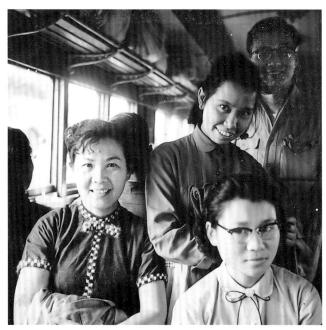

1958 年謝里法(後面立者)與孫多慈教授(左)、畫室學生高文慈(中)、邱建英(右)在往台中之火車上合影,同往當時故宮博物院參觀。

去用它。畢業分發到礁溪鄉下任教，雖每天都出外寫生，也還捨不得使用。後來出國也帶在身邊，要買什麼有什麼，已不太在乎這張紙，便拿出來用，才畫幾筆就覺不對，怎麼畫都不順手，改了又改，最後只得放棄。至少有七、八年的時間我藏有這張紙，結果沒有善於利用，畫家與畫紙之間的緣分就這樣斷了。

羅馬露天浴場

　　1964 年我到法國，次年復活節參加巴黎學生的朝聖團到義大利。來巴黎之後首次出外旅遊，在梵蒂岡廣場的慶典裡我看到教皇在陽台上向群眾招手致意，距離好近，他臉上的笑容看得十分清楚，是我這一生所見地位最高的大人物（同團一起來的台灣學生還有廖修平、吳淑貞夫婦、李文謙、葉大偉、陳三井、賴東昇，後來都已回到台灣來），大約是第三天，全團到羅馬的露天浴場參觀，地上鋪著各種顏色的小石子，原先是用來鋪成圖案的，日久已經剝落，用力踩下來，再一踢，石子輕易就被踢起，我偷偷撿起一塊放進口袋裡，心想或許有一天我回台灣在大學任教，上羅馬時代美術史課時，便可拿出實物當補助教材，僅一塊小石頭對學生的學習亦有相當的親切感吧！這塊石頭和露天浴場的入場卷放在一起，保存了好幾年，從巴黎到紐約，再回台灣，幾次搬遷之後，不知幾時已經不見蹤影，但我相信還在屋裡不知哪一角落裡。

藤田的畫筆

　　在巴黎當學生時，我在蒙瑪特山丘下的阿拉伯人區租一個小房間，每月付一百五十法郎，從窗口仰望，可以看到白色教堂（聖心堂）圓頂上的聖母像，在這裡我畫了很多油畫，包括所看到的巴黎人生活題材的「人間百態」，以及延續兩年的「嬰兒與玻璃箱」。我的房間只有水龍頭和一張床，

廁所在外邊是公用的，常聽隔壁住的老太太開門時嘴裡哼著一支歌，聽久了我也會哼，不小心常跟著哼起來。因為這樣我們才開始有了對話，交談中得知她早年曾經在畫家的工作室當過模特兒，認識好幾個當今的名畫家。

她每天哼的是年輕時一個朋友唱的歌，我到巴黎的前一年才過世。這位歌手未成名之前，曾受過她的接濟，成名之後因為吸毒就沒有再來往（此人我日後才知道是 Edith Piaf，所唱的歌叫〈玫瑰人生〉La Vie en Rose）。有一天老太婆在樓梯間把我喊住，說有東西要給我看，就從房間裡拿出兩支油畫筆說要賣給我，猜想這些日子大概沒有錢才找出舊畫筆也想賣錢。起先她要價五十法郎，然後自動減成三十法郎，說是名畫家使用過的筆有紀念價值，接連說了幾個名字，其中有一個叫 Foujita，我知道一定是日籍畫家藤田嗣治（Tsuguharu Foujita），但她已分不清楚哪一支筆是誰的，我也只好兩隻都當是他的，就這樣買了下來。這兩支筆我一直帶在身邊，不知幾時不小心和自己的筆放在一起，如今至少知道我的筆筒裡有兩支是藤田先生的，陪伴我一起回到台灣。

▎我的版畫老師

我收藏的其實都是些小作品，剛到法國，在巴黎第六區的東方學生宿舍遇到也是台灣來的陳錦芳，和他同到附近的夜間美術教室畫素描，接著又到另一間教室學版畫，我的銅版畫是在這裡與 Mr. Delpech 學的，做了幾個月後，有一天他叫我把所作的版畫從畫夾裡取出來，說要與我交換，而他拿出一號的小油畫，以紅色為主調，所畫的是一條大船，船上密密麻麻許多小人；另有一支酒瓶，瓶裡裝的也是船，不知道是怎麼放進去的，結果我選了油畫，在我的觀念裡兩者比較之下，油畫才是藝術品，這件作品我保留到現在，然而現在我更想要的反而是那隻裝有船的酒瓶。

版畫與油畫之不同在於可以複製，所以可輕易拿來與別人交換，甚至把

版交給版畫工作室的同學自己去印，我也因此而得到了其他同學的版畫，一位南法來的年輕人以古典技法刻出極細緻的寫實人體，且帶有些許神祕的畫境，我常借他的版和我的放在一起，印在同一張紙上，印成兩張然後各分一張，因而在這段期間內擁有各式各樣的版畫，是我最早的收藏品。

▌中國書店的版畫集

巴黎市北區有一家專賣中國出版品的書店，我常跑去翻書，讀到一本描述中國近代新興創作版畫的文章，有關魯迅在上海設立版畫講習會的過程，是他在上海的日本租界區一家叫內山書店裡與老闆聊天時得來的靈感。還有一套魯迅全集約一、二十本，常年高高放在書架上，我每次看到都拿出一本來翻閱，想存錢將它買下來，可是每回有點積蓄，就因為旅行中多用了些錢，永遠不夠買這套書，沒有買到這兩本書是我那些日子最感到遺憾的，然而因為在書店裡閱讀，使我對文革前的中國美術有了初步了解，算是我認識新中國的第一課。

還有一套原作版畫集，是中國當代名家的木刻套色版畫，每一張都有作者的親筆簽名，只當一本書的價錢在賣，有一天我鼓起勇氣將它買下，可說是我花錢購買的第一件藝術品，今天算起來一幅版畫還不到一百元台幣。

▌名家版畫

剛到巴黎的第一年，某日我獨自從蒙瑪特白色教堂沿著正前方的石階走下來，偶然看到右邊的房子裡有人在印版畫，我就站著朝裡面看，那人招手要我靠近些看個仔細，告訴我正在印的是夏卡爾（Marc Chagall）的銅版畫，由於作者本人對印製的程序不熟悉，所以過程中造成很多失誤，又指給我看旁邊一堆是被當成廢紙丟在那裡。便順手拿起一張後講了很多話，可惜我沒完全聽懂，他也就當是廢紙送給了我。我帶著到畫材店買同樣的紙，開始照

著他的方法做自己的版畫。後來我竟把夏卡爾的這張未完成的作品送給了一位日本同學，只因為他告訴我近年來已收藏許多版畫，算是版畫的收藏者，認為這版畫應該屬於他。

　　巴黎地鐵的最北和最南端都有很大的跳蚤市場，那裡經常可以找到露天攤上的便宜版畫，仔細看時和畫廊的古畫集相差無幾，在技巧上比我好很多，引起我一個念頭，有錢一定來買幾幅當收藏，「收藏」這兩個字是從這時才開始成為我心中的意願而想去追求。可惜真正到這裡買東西，是在三十年後從美國再回巴黎時，才有足夠的錢來挑選喜歡的作品，這時看畫的心情已大不相同，最在乎的當然是畫的價錢，和值不值得收藏。

▌收藏的道理

　　其實收藏的東西經常來了又去，無法永遠在身邊，有的去了之後我也忘了它曾經為我所擁有；但有的失去之後不但牢牢記得，而且經常會想起；還有的雖然一直留在身邊，卻忘了它放在哪裡，再找也找不到；也有在翻箱倒櫃時偶然發現被遺忘了好久的，這時卻想不起自己幾時曾經擁有過。

　　雖然想過要好好為收藏整理登錄成冊，近年在台中有了安定生活卻沒有動手去作。如今想來，所有的收藏其實也都只短暫是我的，有一天還是別人的，早晚都會離我而去。每一件收藏如何進來又如何出去都能夠由自己來主導，這是很難做到的事。

　　把東西送給一位很想要的人，雖是我心中認為最有意義的事，可是經常辦不到，主要原因除了慾念令我捨不得，還有就是收藏品和收藏品之間的關聯性，有了這一個如果沒有另一個就造成缺憾，才使我捨不得。收藏對我是一連串的關聯，甚至可以說成是有機的組合，所以才有私心想牢牢占有，一旦認定是我的，便一直都放不開。

杜博士的書法

巴黎的幾年裡和前輩畫家、文人交遊中，留下很多前人的筆跡，這些皆視為我的收藏。記得有一年台灣第一位醫學博士杜聰明到巴黎來，和幾位同學到旅館去看他，在小房間裡，他坐在床上，背靠著牆，交談中突然張開大嘴，把兩排假牙拿下來泡在茶杯裡，模樣有幾分好笑，給我的印象很深刻。

走前他留下我們所有人的地址，說回到台灣後每人寄贈一張書法，果然三個月後我們都收到了。談話中他勸我們不要回台灣，留在世界各地，有了成就說自己是台灣人這就夠了。因為在台灣不管什麼成就都不可能是大成就，只在報上登一則消息，幾天後大家就忘記了。他的書法大約只有八開，我收到後一直夾在照相簿裡，經常拿出來給朋友看，回台灣之後有一回想看，不知何故就是找不到了。

書信

剛到巴黎時，我和陳慧坤老師一直在通信，他是我大一時的素描老師，他對印象派之後的法國藝術，此時正努力在研究，常有深入的思考，他所提的問題，我一一到美術館和當年畫家的創作現場去印證，在巴黎近郊凡是有河流的地方，我都跑過，覺得很有意思，印象派都在有水的地方產生。立體派則跑到山上去，在蒙（mont）瑪特、蒙巴納斯去創作。

而陳老師回台之後，所畫的風景則到淡水去畫觀音山，有山又有水，他心中的塞尚是靠近水來看山，看出他心目中的台灣之美。所以陳老師的信啟發我看西洋美術的大門，也是我一生最珍貴的收藏。

另一位畫家，是主張抽象繪畫的劉國松，我們也有過很長一段時間的書信往返，他的文筆很好，在信中所說的話和發表在文章裡的最大不同是，思維較自由，能無所不談，所談都是臨時想到的，從他那裡我學到很多，也了解他為何堅持用中國紙作畫的道理。從年輕的時候起，就把自己設定到中國

美術史上，安置好最適合於自己的位置，這是他的雄心，功德和功名之間，他選擇的是後者，他的優點是懂得如何捉緊歷史的脈絡，然後投身進入其中。

▍1964 楓葉聖誕

到巴黎的第一年冬天，聖誕節之前一個月，我在羅浮宮前大廣場撿到許多落地的楓葉，放在信封裡寄回台灣當聖誕卡，斷斷續續寄了二十幾張竟沒有一人回我。二十五年後我第一次回台，見到老友，聽他形容收到後如何感動，卻沒說出何以沒有回覆的理由。因這緣故，彼此就這樣好幾年斷絕音訊，我也只有以捨不得花幾塊錢買郵票為他們作解釋。其中一位到了六十幾歲時從我寫的美術史書頁裡抽出一片楓葉，說是我寄回來的，將之保存達四十年，讓我聽了好感激。還說他這一生沒有任何收藏，若有那就是桌上的菸斗和這一片樹葉，我依然為此而有了感動。

▍學院畫

自從學畫以來，最吸引我的作品是功力很高的古典畫風，所以每次到歐洲旅行，走過古董店門前就會往裡面迅速瞄一眼，只要有好畫很容易便能感受到，好像探金礦的行家，站在山頭就知道地底下有無黃金。我自知學院的素描功力遠不如早年的學院派畫家，那厚實的程度實在無法辦到，因此特別佩服而想擁有這類的古典畫作，是由於自己做不到才想以收藏求得補賞，從這角度看，我的收藏是相當保守的。

▍老丁的裸女

住在紐約時，經常與陳昭宏一起坐咖啡廳，也到他家看畫，有一天我們

聊到很晚，就建議兩人共同把宜蘭的市街圖憑記憶畫出來。於是在一張很大的紙上，塗塗改改畫了一整夜，臨走前他拿出十幾張小畫，是友人送給他用壓克力畫的花和裸女，任我挑選。因為是隨意畫出來的，我就隨意挑幾張，不管是好是壞拿了就下樓回家。放在家裡好幾年後有一天又再翻出來，發覺是難得的好畫，趕快打電話告訴陳昭宏，如果後悔送人，還可以再還給他，他只笑笑說：「我還有更好的，你沒看過！」原來這幾張小畫都是我樓上自稱「採花大盜」的丁雄泉畫的。

陳昭宏從 1965 年出國，在巴黎、紐約一住如今已五十幾年，但說話還是宜蘭人口氣，一點也沒有大都會人的習性，但是心裡想的卻並不土氣，多年來在畫布上慢工出細活，畫著裸女的肌膚，用畫筆一層又一層地磨，有時也用噴的，把海水浴場沙灘上曬太陽的女郎幾乎畫活了。不記得這兩張畫是什麼時候給我的，卻記得給我的時候，他怕我不肯要，就說：「這個你看看，拿幾張回去，有空拿出來看看也過癮，你看怎麼樣？」不是因為畫得怎樣，也不是我喜不喜歡，在一起半個世紀的友誼，值得懷念的一個人，保存一兩張他的筆跡，是收藏最有意義的理由。

▌歐洲戶外市場的銅幣

露天的跳蚤市場在歐洲都以趕集的形式、每星期有一兩天在特定廣場上舉辦，旅行中我很注意報上登的鄰近鄉鎮的趕集消息，不管能買得到什麼，到各個攤上翻一翻也是很大的樂趣。

有一回我們在法國南部尼斯的趕集上，找到幾個20世紀初的銅製獎牌，其中有兩個是畫家的紀念章；一個是羅特列克（Toulouse Lautrec），有他的頭像和作品紅磨坊的畫面，都是浮雕；另一個是藤田嗣治，一樣是頭像和聖母抱聖嬰的浮雕，有他們的簽名，各有不同的雕法和風格，之後又在各地找到一些，如文學獎的獎牌，造型偏向工藝設計，但更加精密，拿在手上令人

愛不釋手，接著又在孟克（Edvard Munch）美術館買到紀念銀幣，刻有他的頭像，可惜另一面只有文字，沒有刻上那幅有名的〈吶喊〉，此後銅幣的收藏成了我收藏的重點之一。

▋ 帽子的緣分

　　我的收藏有些看來並不值錢，只因為緣分而納入收藏裡，在我眼中反而是無價的；有些只單獨一件實在看不出什麼來，越集越多之後，由於經過長時間的收集才有這種成績，為這一生留下足夠回憶，建構收藏的風格所代表的便是收藏的價值。好比這許多年收集的帽子，開始時因為愛美而戴帽子，接著是為了裝派頭，年紀稍長後頭部怕寒，需要帽子保暖，又由於帽子易遺失而多買幾頂，看到特別的、有創意的、適合於我的、想要配成對的、價錢不貴的，到一個地方可買來作紀念的……，總之，這些理由都讓我想買新帽子，掛在一面牆上越看越壯觀，最後不是買來戴而是為了收藏。

▋ 羅浮宮銅版畫冊

　　另一種收藏來自旅行中買到的紀念品，多半是小件的工藝品，譬如在中美洲小島上買到的土耳其人用皮作成的馬；在鹿港古董店牆角下翻到的古老木雕；法國鄉間舊書店裡找到的羅浮宮典藏品畫冊，早年攝影術不發達時，歐洲的美術品印刷全靠手工描繪，也就是今天的銅版腐蝕法製作，效果較黑白印刷還更清楚，若不是仿自古畫，以技法論版畫的優劣，則是一流的銅版畫。本來這些畫是釘製成冊的，今已被畫商將之打散零售，在1980年代還有很多，可任人挑選，二十年後再去，已經裝在畫框內當版畫來賣了。

▋ 交換版畫

　　大約在1970年，廖修平（大學同學）由紐約回台任教，在台灣傳授銅

版和絹印版畫，想把紐約地區的版畫家作品在台灣展出，我以居住美國之便，代為收集作品，能做的只有拿自己的版畫找人交換，展覽過後就捐贈給主辦單位。後來據說該單位嫌麻煩沒有收，想全部退還，當中包括有日本、美國、韓國、新加坡、馬來西亞和菲律賓等地的版畫家，如今已是他們國內版畫界之大佬。日後不記得是誰將之保留下來，有一部分輾轉進入國美館的典藏庫裡，是我受聘為典藏委員時才偶然發覺的，雖然這些作品當年沒有退回到我手中，如今成為國家的典藏，較之私人收藏更有意義，想起來還是令人高興，每次看到這些作品展出來，我還是會說這是「我的收藏」。

▌當新寫實生氣時

　　友人贈送作品，最早是鄭善禧兄在紐約的那些年，興之所至就留下一張做紀念。那時約 1968 到 1970 年之間，受到紐約新寫實繪畫的影響，他也思考水墨畫的「新寫實」，畫他所看到的現實景象，但西洋人的「新寫實」是照相機鏡頭攝取得來的影像，不同於鄭兄筆下憑記憶捕捉的意象。不記得這

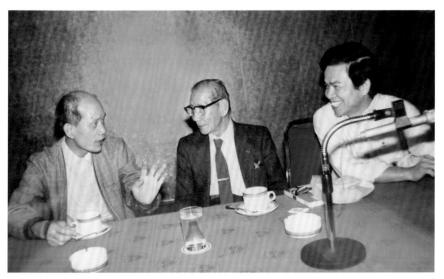

左起：鄭善禧、顏水龍、何政廣於 1988 年，謝里法第一次回台時攝於福華飯店歡迎會。

樣的風格他畫了多久，回台之後才終於拋開，從原先的寫意畫起步，逐漸建立日後的獨特風格。我最喜歡的是他自己挑釁意味濃厚的墨趣，以說笑語氣所表達的故事情節，衝動時令我經常誤會以為他運筆時是在生氣。

其中一幅水牛和牧童，從我送去裝裱就有人找我商量想要購買，我只好告訴對方，若是把收藏品賣了，就破壞了自己的收藏內容和理念，其他的所有收藏也跟著破局，缺了這一角，讓收藏失去整體感，剩餘的就不再是我的收藏了。我自己的畫都沒有價格問題，更何況是收藏品。「所有的作品是別人的作品，合起來就成為我的作品。」這是一種觀念，我於收藏的同時也在創作，中途賣出就傷害了創作，所以一直沒有出讓過收藏品，就沒有所謂的價格多少的困擾。

▌錯的哲學

收藏的過程最難也最重視的是鑑定，因為收藏界裡偽造品太多了，一不小心就要受騙，對真假特別在乎的人走在收藏的路上，這一生必然十分痛苦。好在我不是這樣的人，因而能在真假不分當中自得其樂，說來是「錯」的哲學引導著我走收藏的路，享受著「錯」的意境，有所不知而非無所不知，是我在收藏之後悟得的道理。

當我面對收藏品而愛不忍捨，卻又對它一無所知時，的確感覺到自己的知識何其淺薄，有時略知一二，卻又顛三倒四，將時空錯

「人間的零件」由謝里法設計。

置，且真假不分時反而讓收藏的難題不曾煩惱過我。所謂收藏，到頭來是我人生旅途的座標，最後想到編成一本收藏集，稱為《人間的零件》。每當我靜靜翻閱時，無異在細數自己的人生歲月，將經常忘了或記錯了的，反而看成是美的錯誤。

「錯誤」兩個字到底代表了什麼？明明知道不正確還自以為是。我做的「學問」通常就是以這想法自我過關，長年下來仍然看出一些成果。設使我這一生沒有足夠膽量「自以為是」，相信我一定少做了很多事情。雖然說「自以為是」，其實我是知道的，認為即使當中有什麼不對也沒有關係，這樣才得以迅速獲得成果。常聽人說「這樣是不對的，那樣是錯的」，而我從不這麼講，甚至在課堂上指導學生也不出是非題考他們，認為談是非是最傻的人才這樣做。久之，我學會去欣賞一般人認為的「錯誤」，萌生一個心願成為「錯誤」的收藏家。與其說「我錯了，一定改正」，還不如說「發覺錯了，於是我悟了」，悟之後找到了新的道理，道理再新還是有錯，然後再度因錯而悟，生生不息。

▌ 1970 菸盒

大約在1970年代的十年當中，我收集上百個世界各國的香菸紙盒，為此我特別認真抽菸以增進我買香菸的需求，抽菸的習慣也因此很快就上癮。在這同時香菸盒的圖案設計尤其吸引我，像郵票一般貼成好幾本冊子，有空時就拿在手中像畫冊般翻閱。回想起有菸作伴的日子，確令我的生活較往前更完美，那時經常有菸友三五成群坐在我的畫室裡吸菸聊藝術，滿屋子瀰漫著濃濃白煙，在收音機的音樂中遊蕩，這種情境著實浪漫。那幾年每有客人來訪，就將近日買到的各種香菸放在盤子裡任君挑選，目的是為了誇耀自己的收藏，從圖案了解各國的人文特色，增進朋友見面的話題。這樣過了十年，直到身體有了狀況才自動戒菸，為了表示決心，在一夜之間將收藏十年的香

菸盒畫冊拋進垃圾車裡，與菸絕緣。

收與藏

　　每回在長途旅行的火車上，我常一個人閉上眼睛靜靜地回想從前往事，深藏在記憶底層幾十年從未翻開來看過的，都在這時一一巡視一遍，說這就是我記憶裡的收藏亦無不可。發生過的事收到記憶裡，有些忘了就永遠忘了；有些想忘也忘不了；有些雖忘了卻偶而浮現眼前；有些必須認真尋找才終於找出來，從此忘不了；有些是因別人的一句話而打開我的記憶；更有些是我記錯了，卻寧願錯下去，永遠留在腦子裡不分真與假。最後必須承認在這些收藏裡我只留住一小部分，其餘的在有意無意間全部遺失了。若問我真正收藏了多少？必須先問是收還是藏，而這本書裡納入的當然是我的藏，有相當的機緣才能於收了之後又藏到今天。

　　我的收藏一直僅限於小作品，在七十歲的一次回顧展中我展出部分收藏，且將之當做我的一件作品，用一個主題說「所有的作品都是別人的作品，合在一起時就當成我的作品」，任何一件作品只要附合於我的收藏條件，就可以進入我的收藏裡，成為我「收藏」的一個因子，與其他因子結合，繁殖成一件活的「收藏」，於是它在成長中，也會新陳代謝，最後必將死亡而解體。就如同一個人的生命，它和我的生命息息相關，甚至與我同生共死。

謝里法表示「所有的每一樣都是別人的，合在一起就是我的。」

▎「送不起！」馬老師說

　　過去常有人問我：「你什麼時候畫一張給我？」是向我要畫的意思，然後又補上一句，「我會把畫掛在客廳一面牆上，朋友進來第一眼就看到的地方。」我也曾向人要過畫，那一次向我的老師馬白水教授，是我正要大學畢業到鄉下教書，到老師家向他告別，不知哪來勇氣竟開口向他要畫，到今天還清楚記得老師的回答是：「畫雖是我自己畫的，但還是送不起噢！」這句話在我腦裡牢牢記著，有人找我要畫時就搬出來用，每次都將對方的嘴堵住了。

　　還有，當有人自動來送畫，而我又不想要，最為難的是收了也不好、拒絕也不好，到目前為止我還沒有智慧知道如何處理這種場面。多半我是收下了，然後從櫃裡拿出一瓶酒，或找出一張版畫回送。但也有人只說說，沒有真心要送畫：「照理我應該送畫給你，但同樣都是畫家，我就不好送了。」說時表情很有誠意，我只好把這誠意也當成了我的收藏，欣然接受。

　　有朋友帶著自己的畫來與我交換，這情形使我為難的是，他的畫若在市面上有相當價錢，相較之下我的畫並不算貴，我又不喜歡他的作品，不知該以什麼方式才能做到「不傷情面」。作為畫家面對這類的事情真是一種考驗，處理不好連朋友都做不成了。

▎樓上樓下的交誼

　　在紐約期間，丁雄泉和龐曾瀛兩位前輩正好都住在我樓上，兩人都是很會賣畫的畫家，龐氏不會做生意卻以生意人的做法，做薄利多銷的買賣；丁氏是個大商人的海派性格，外貌卻像個大藝術家，雖然住同一棟樓卻少見到兩人在一起，也很少聽他們互相提起對方。雖然都是專業畫家，又住得那麼近，我卻從未想過要收藏他們的畫。唯有的一次是在陳昭宏家，一起在一張紙上隨意塗鴉，剛塗了幾筆老丁走進來（我們都這麼稱他）就說「讓我來畫

一張送給你吧！」就畫起來了，畫出一個小女孩拿著一束花，那麼豔麗的顏色，我很不喜歡，「你也來畫幾下吧！」老丁又對陳昭宏說，於是每人幾筆畫了起來，越畫越來勁，興致越高，越是令人喜歡，最後這幅被我帶回家，但該算誰的畫，沒有人敢去認。

48 級合作畫水墨

　　師大48級美術系同學定居在美國的有好幾位，我們經常有聚餐，餐後就合作畫一幅畫好玩，再由寫書法的人最後題字。幾十年裡不知道畫過多少張，全都留在當主人的廖修平家，我從來沒有想過要搶一張來作紀念。這些是多麼有意義的收藏，結果一幅都沒有得到。記得有一次我在別人所畫的鳥上面加了一個籠子讓鳥囚在籠裡，把所有的人都笑翻了，這種挑釁的行為只有在同學之間才玩得起來，回家之後我自己重畫一幅時，再怎麼也畫不出當時的趣味來。

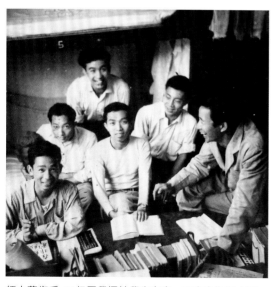

師大藝術系 48 級同學攝於學生宿舍。正中央為吳文瑤。左至右：陳誠、吳登祥、劉劍如（後）、郭煥材、謝里法。

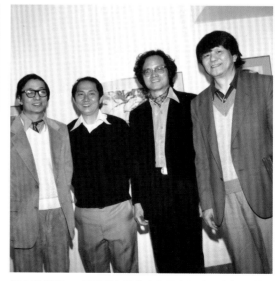

師大藝術系 48 級同學在紐約廖修平家聚會，左起：謝里法、陳瑞康、廖修平、蔣健飛。

紐約楊醫師

紐約有位喜好與美術界交遊的楊醫師，是印尼華僑，外貌一點也不像華人，卻滿肚子的漢文化。每有外地來的畫家，他就請到家裡吃一頓飯，由紐約美術界作陪交流。飯後擺出筆墨，讓畫家自由揮毫，有人畫興一來連續畫了好幾張，二十幾年裡每個月至少一回，如此算來疊積有上千張之多，如今已成一筆大財富。約 1985 年間，我正進行「山上一棵樹」系列創作，計畫請畫家們來參與，每人在同樣大小的畫紙上畫一幅，一年內集了近百張，其中一大部分就是在楊醫師的聚會中得來的。王已千是收藏界的前輩，當晚他看到別人畫得起勁，他也過來說：「讓我也畫一張吧！」能得到他的親筆畫作我當然十分高興，一連畫了好幾座山、好幾棵樹，都被別人搶先拿走，最後才留下一幅給我。

楊醫師是日本千葉大學醫科畢業來紐約開業的一名婦產科醫生，多年來在拍賣行買到不少古畫，由於與藝術界人士交往頻繁，後來自己也畫水墨，在紐約、上海、北京等地舉行個人畫展。幾年前遷居上海，與中國美術圈裡交遊更廣。

記得初學書法時，最擅長的是他的楊家狂草，每次到他家看畫，就要我幫忙在他大筆狂草時從前方拉紙，有滿意的要題款要送我，他的字和人一樣十分隨興，這種書法無所謂好不好，反正是他這種人專寫這種字，既然交了這種朋友就得接受過來當收藏。他常對我說：「我認識的台灣人比你多。」意思是說他比我更台灣人，聽了我只笑笑沒有回答。從小學到大學的十六年間，再加上當兵的兩年，我的同學有多少，他不曾去想，只看自己到台灣時有多少人請吃飯，以吃飯的次數相比我不管在哪裡永遠不如他。但我還是相信他相當有名，某次一位中國駐聯合國官員來到我家，看到楊醫師的書法，驚叫了一聲：「楊思勝！很有名的書法家嘛！」

1985 山上一棵樹

〈山上一棵樹〉是我的作品，也是我的收藏。幾年間通過各種方式收集到這許多作品，是司徒強、韓湘寧和夏陽三位住在蘇荷區的畫家為我舉辦一次聚會，在韓氏家裡請來畫友，每人用日本紙現場畫，也可帶回去畫了再帶來，同年司徒強到巴黎玩，也邀到那邊的畫家張漢民、陳建中、司徒立、彭萬墀、戴海鷹等每人一幅。這樣一來海外的華裔畫家便一網打盡。

接著是台灣到紐約來與我見了面的畫家，多數是年長的前輩，如顏水龍、張萬傳、洪瑞麟、張義雄、郭雪湖、林玉山、廖德政、何文杞等。顏水龍性格較慎重，拿了兩張紙帶回台灣，一個月後寄了三幅過來；張萬傳在我家客廳坐著，當我請他畫時，他走到畫室不出三分鐘就回來，嘴裡一再重複著：「我只能畫快，慢的我不會畫。」接著是洪瑞麟，獨自進入畫室好久才

出來，很滿意的模樣為達成任務鬆了一口氣，走回來的身影看得出幾位長輩裡他衰老得最快，和早年在礦坑過度操勞有關；然後是張義雄，他似在與張萬傳比快，我坐在沙發上只數到 10，他就從畫室走出來了，我心裡好奇走過去看，畫面上只用鉛筆畫一個「人」字，上面插一根竹桿，就是山上一棵樹了。此人向來最會搞怪，老來依然不改本性，尤其近年畫賣得好，更加不隨便畫來送人，我還是很喜歡他的這幾筆，和其他的畫放在一起非常有特色。

在韓湘寧家的一群人當中，有夏陽、秦松、黃志超、費明杰、龍思良、周舟、司徒強、卓友瑞、陳張莉、關晃、郭孟皓、梅丁衍、薛保瑕、李俊賢、許自貴、李秉、龍年、廖修平、陳瑞康、李淑貞、鍾耕略⋯⋯，報社記者不知從哪裡得來消息，也趕過來拍照，在週報上以大篇幅報導，本來只是請畫家一起完成作品，沒想到辦得比想像中更正式，是一次行動藝術，或更早期的 Happening（偶發事件）演出，整個過程可以當成一件藝術品來看。

↑ 1960 年前後張義雄在東京個展的會場中。

↗ 張萬傳在餐廳裡利用現有材料畫他所熟悉的「魚」。

← 旅居美國藝術家每人畫一幅「山上一棵樹」送給謝里法，完成他撰出的「所有作品是別人的，合起來是我的」為主題之觀念作品。

三劍客

有一次丁雄泉下樓來，看到我在宣紙上不知畫什麼，他也想畫，就在同一張紙上畫了兩個裸女和一隻大鳥，將我原來畫的全吃掉了，等他一走我再加許多大樹，整張紙全都成了綠色，越看越不對，順手撕掉它，日後想來還是覺得可惜。我和老丁之間那麼多年的鄰居，只有這幅畫可值得留念，本應該是我的收藏，結果被我撕了。

想起 1969 年剛搬來時，他的小孩一女一男才五、六歲，在公園裡遇到時把手中的爆米花給他們吃，他們會唱歌給我聽，他太太是荷蘭裔美國人，靜靜地從來沒聽過她的聲音，連路上見面也甚少打招呼。不知有沒有人告訴她丈夫是「採花大盜」橫行於美國台灣的華人圈裡！起先我看到有個香港人叫林輯光，開餐館也會畫畫，與老丁同進同出，不久竟沒有來往，跟在老丁後面的換了陳昭宏和黃志超，常相約到台灣玩，自稱採花三劍客，不管到哪裡都由老丁付錢，十足有老大哥的氣派。

老英雄

在紐約期間常在一起的詩人彭邦楨，能寫一手很好的書法，有一次和畫家秦松到我家來，你一張我一張寫起來。秦松也寫詩，出版過詩集，書法有畫家的特色，寫到滿意的就題款贈送給我，不好的就亂塗當作廢紙丟棄。

左起：秦松、曹志漪、夏陽於謝里法五十歲生日宴。

彭邦楨在詩壇上有一

定的名氣，軍校出身，是國民黨的忠貞黨員，蔣介石死的時候，他在朋友圈子裡逐個打電話，表示對領袖的哀弔，傳開之後才知道他給每個人電話中都是那句：「老英雄死了，台灣怎麼辦！」從那以後就聽到背地裡有人反稱他「老英雄」。幾年之後，中國開放探親，他回鄉一趟看到多年不見的兒女，大家搶著要他的禮物，彩色電視、日立牌電冰箱、鈴木電單車，氣得他大罵窮得沒尊嚴！可是才隔一年，聽說那邊要為他出全集，高興得又跑回去，捧了全集回美國，從此就不再聽到他再罵共匪。

▌桌上的冊頁

也許因為畫水墨隨手幾筆便能畫成，且多半是腦子裡默唸出來的，所以畫來送朋友比較捨得。在我師大48級同學當中，有位越南僑生叫陳瑞康，腦筋靈活手又巧，所以畫什麼像什麼，短短幾小時就能完成一幅百鳥圖，各式各樣姿態的飛鳥，都是從他腦子裡想出來的。或許由於簡單就能畫成一幅畫，送畫變成很隨便，不過他送的畫我也不怎麼想要，每每右手拿來左手送出去，日後回想實在後悔，尤其更自責。論才華他應該是當代一流畫家才對，為了謀生活，過年時被請到華人聚餐會裡擺張桌子寫門聯，更是讓人惋惜。

大約 1980 年初，友人贈送我一本從中國帶回來的冊頁，讓我有個念頭想找畫友們畫來當做紀念，認真說來「收藏」是從這時才真正開始有實質的積極行動。印象最深刻的是在楊醫師家裡，我把冊頁攤開在桌上，胡念祖和陳瑞康一人一邊，胡念祖畫的是一棵大松樹，陳瑞康畫的是芭蕉葉上一隻蟬，我站在旁邊看著兩人迅速揮毫，就像兩名選手在比賽，沒幾分鐘就畫好了。這一幕後來經常出現在我眼前，每次拿來翻閱，當年的一筆一劃都還記得很清楚，保留到今天已超過三十年，常對自己說，不僅擁有一幅畫，同時還在心中留有完成的過程，這才叫真正的收藏。

▌民國畫家

　　1980 年之後從中國出來很多畫家，到紐約時一定被介紹來楊醫師這裡與本地畫友會一會，然後即席創作，畫幾張畫才回去，前後有程十髮、沈柔堅、關良、黃永玉、吳作人、陳逸飛、陳丹青、李山、華君武、張安治、汪大文、麥非等，另外還有在其他地方遇到的靳尚誼夫婦、楊之光、袁運甫、袁運生等。2005 年我到北京時，這些人不是退休就是過世了，中國畫壇已經是下一代當道。彼此交流過程中發覺雖然語言相通，但文化上經幾十年的隔絕各自發展，拉開的差距短期間實無法彌補。當年我在紐約時遇到的上一代畫家，年已近八十歲，古書中形容的文人風骨，在言談之間可以看出來，是我所欣賞和敬重的，我在心裡仍然稱他們「民國畫家」。

　　當中還有是當年名家的第二代，畫風和父親十分近似，自認為大師的正統傳人，也因為這樣名氣和成就永遠沒能超過上一代。後來有人轉向美術史和評論去發展，有所成而建立某方面權威，運用身邊環境的優越條件，做中國美術的研究，這是身處海外的學者所無法做到的。尤其在文章裡舉出來的例證較之別人從書本裡抄過來的，雖不見得絕對可靠卻有力而親切多了。

　　某日有一位做兩岸（太平洋）生意的浙江人來找我，說是剛從北京回來，帶了一封信，內夾一幅水墨畫，畫的是猴子，他的浙江腔調很重，李苦禪和李可染從他嘴裡說出來幾乎分不出誰是誰，很久才搞懂畫這幅畫的是李苦禪的兒子李燕，此人以畫猴有名，信中表示希望到美國開畫展。正好蘇荷區有個華人文化協會的機構，主持人周龍章與我很熟，就介紹給他，之後不曉得如何也沒有再追究。這幅猴子似乎沒真正成為我的收藏品，得來的過程和其他的很不一樣，以後也不曾再通信，更沒有緣見到畫家本人。

▌ 1985 夏夫人

在紐約，我唯一買過畫的是向夏陽夫人吳爽熹女士買的，吳女士起先是在我畫室裡畫畫，後來和夏陽結婚，畫風起了很大變化，在木板上直接把顏料擠在上面，看起來像生日蛋糕，又再加工使之像古畫，不識者以為是中世紀的宗教畫。我很喜歡她這階段的作品，就說要買兩幅，目的是希望她繼續畫下去，有一天能成名也說不定。便以每張五百元美金買下來，取回來後一直掛在書房的一面牆上。約兩年後，台灣來了一個畫商對這兩幅畫感到興趣，問我多少錢買的，我照實告訴他，聽完就把錢數來放在桌上，要我拿錢再去買，這兩幅他要帶走。隔一陣子我去找夏陽，才知道吳爽熹的畫被另一家畫廊全都搬走了，就這樣沒再買到她的畫，她也沒有再畫。及今還一直為失去收藏她作品的機緣感到遺憾。不過在我心裡，不管兩幅畫後來落入什麼人手中，我還是認定是我永遠的收藏。

▌ 在畫廊裡買畫

我很少在畫廊買畫，尤其在台灣的畫廊。記得一次是在台北忠孝東路，一棟高樓裡正展出一位年輕畫家的作品，他的名字我從未聽過，後來也一直都記不得。那天接連看了幾個畫展，只有這個人的畫對我較有感覺，就指著牆上一幅小畫問價錢，畫廊小姐聽了就跑進去又跑出來，告訴我的價錢比標出來的低了很多，表示是有誠意想賣給我，於是就訂了下來。回美國後我怎麼也記不起這位畫家的名字，但令我驚奇的是，在一次旅美台灣人的夏令會裡，有人來打招呼，說賴威嚴是他姐夫，不久前我買了他一幅畫，接著又在其他場合如日月潭的遊艇上、在牛耳石雕公園都遇到有熟人提起我買畫的事，但從來未曾見過本人。直到 2013 年的「今日畫展」開幕裡才正式會面，那時他已退出今日畫會，據說是因為吵架而退出的，此人應該是很有個性的藝術家。

▌台灣來的版畫家

　　1975年前後，紐約的聖若望大學邀請台灣少壯派畫家前來舉辦版畫展，出席的有李焜培、顧重光、陳國展、林智信等。李焜培是我大學同班，1964年出國去巴黎時，路過香港在他家住了好幾天，此後就未曾見過面，這次來紐約睡在我的沙發上，每天帶他到處參觀，談了很多往事。同學裡把自己的戀愛故事講給我聽的，除了吳文瑤、李元亨，再來就是他。很巧的是他離開不到一個禮拜，他那有緣無分的小情人也到紐約，聊起來又再談李焜培，講得幾乎完全一致，可見他們都沒有編故事來哄我，我拿出李焜培臨走前留下的版畫給她看，我說如果喜歡就帶一張回去做紀念，她想了好一會兒，還是沒有拿就走了。

　　後來林智信也到我家，把所作木刻版畫給我看，此人鄉土味較重，作品以農村生活為題材，我不小心說了一句：「這些鄉下女人長得都像維納斯……」令他有些難堪，接著連續說了三句「我知道」，用意無非叫我不必再講了。回台灣之前他把兩張版畫留給我，希望有機會送出去展出。

吳登祥（左）、吳文瑤（中）及吳夫人在台中港區藝術中心吳文瑤畫展會場。

　　一年後，有位叫林孝信的統派大將從芝加哥來看我，意外地在很多觀點上都能溝通，一高興我把「維納斯村姑」拿來送給他，只因為一個「智信」一個「孝信」，他很高興收下來帶走。後來他對很多人說我是開明的獨派人士。近來聽說他也已經回台，辦了一份兒童科學月刊，之後在電視中偶然看到一行跑馬燈出現林孝信過世消息，正想要去會會他，沒想他已先走了！

▌工人立像、赤牛木雕

　　在雕刻的收藏方面，除了朱銘前後兩次贈送，1990 年代在巴黎跳蚤市場的古董店又買到一尊生鐵翻成的工人立像，也不追究作者是誰，收藏它只有兩個理由：其一是這位雕塑家有很高的寫實功力，其二是以工人階級的意識形態塑像，對我而言還沒有收藏過這樣的立體作品。所以再貴我也要買來運回台灣。另一件是日本雕刻家的作品，以木材雕成的赤牛，風格和我當年

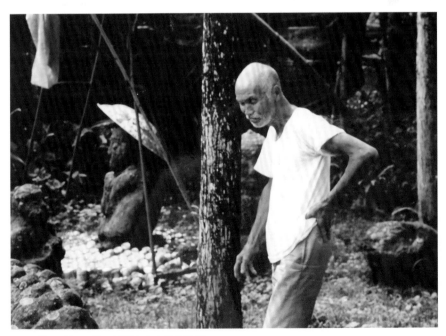

1988 年 11 月 12 日，林淵在山上的工作室。

在巴黎美院學雕刻時的日本同學佐島信雄頗相近，我就當做是他的，拿我的油畫與畫廊老闆張先生商議交換，結果以一幅四十號的「牛」換了他的木雕牛。他很高興以為賺到了，其實我才更高興，得到了真正喜歡的雕刻，正好和朱銘的作品放在一起，有異曲同工之妙。

黃炳松（左）與陳彩雲、謝里法攝於埔里雕刻藝術公園。

　　還有一件可以捉在手中的一粒小小的石雕頭像，是黃炳松來紐約拜訪我時送的見面禮。那時他才剛開始想提拔林淵，到處請專家評鑑這位素人的石雕，所得到的都是正面肯定，增加他不少信心。我只看到這粒小頭像，實在說不出好壞，但我們還是成了朋友。以後回台灣，只要路過南投就一定去看他，有時還在他那裡過夜，在他引導下到山間探訪林淵，聽林淵替石頭說故事。其實所說的還不如第二手的黃炳松的詮釋來得精彩，有時我會懷疑，如果他的雕刻沒有故事還剩下什麼。其實沒有了故事還是很好的作品，甚至覺得故事性干擾了雕刻，素人藝術本來就可以多角度去看它。

　　兩年後再來時林淵已過世，二十年後黃炳松為他舉辦週年紀念學術研討會，請了很多學者從各種不同角度談林淵，由我策劃和主持。黃炳松十分滿意又送了我一座林淵的木雕，不識者皆以為是台灣原住民藝術，這件作品只有圖騰而不像過去雕出人物或動物，若他還在，也一定有說不完的故事。

▌ 前輩畫家的賀年卡

1980 年代我在美術雜誌上發表過一篇介紹郭雪湖的文章，從出生寫到四十歲就沒再寫下去，當時我實在遍找不到還有什麼可寫的，況且早年有過光彩事蹟，接下來竟如此平淡，令寫的人手軟，便適可而止。日後有人問起來，只好回答有一天將以另外角度寫下去，是什麼角度至今沒有找到。

這期間，每逢過年郭老先生必寄來親手繪製的賀年卡，有時是我所熱愛的淡水河和觀音山，有時又添上一條戎克船，還有就是宜蘭海岸望出去的龜山島，簡單幾筆用淡彩淡墨畫成的風景，較之這幾年的百景圖的刻意設計，對我有更大吸引力。

陳若曦（右）與郭雪湖於 1981 年攝於郭雪湖在舊金山的工作室。

有一年在台北阿波羅大廈的畫廊舉辦一次前輩畫家小幅作品展，盡是此類的畫作，才知道那一代人在平時隨手畫成的小畫竟是如此精彩，如陳慧坤、林玉山、廖繼春、鄭世璠、洪瑞麟、張萬傳、陳敬輝、郭柏川等，他們的水墨畫中流露的筆趣都這麼生動，我只恨自己的能力沒有趕上將這一代人的小品收藏齊全，是對自己的收藏最感遺憾的事。

▌ Amboise 版畫

翁瓦茲（Amboise）是法國西部羅瓦河流域（Loire）的一個小鎮，其所以有名，是達文西在法蘭斯瓦一世安排下在此度過晚年，最後據說也葬在這裡，為此我來了幾次，每次都在這裡的旅館過一夜才離開。城裡到處都

有達文西相關的圖騰、餐廳和古董店（由於有古董店所以才留下來過夜）。
我在這裡買到一幅版畫，當時看了很久仍然分辨不出什麼版，與店家主人討
論過，他雖然說明了，但我還是沒聽清楚，最後的判斷是石版和腐蝕銅版的
套色。

　　由於過去有十年的版畫製作經驗，每看到難解的印法，都想盡腦子去辨
認一番，這幅畫有很高的寫實技法，屬故事性的主題，猜想其中必有典故，這
一帶又盛傳聖女貞德的故事，只要有一把火在燃燒，很容易被聯想到這位女英
雄的相關事蹟。最後我請老闆將畫從畫框裡取出來，裝在紙筒中，付了錢帶回
家。

▌跳蚤市場

　　有較高知識的台灣生意人到巴黎，除了參觀美術館，也想在畫廊買藝術
品，我判斷他們不會出大錢買畫，就帶他們到巴黎北端的跳蚤市場，一間接一
間地去尋寶，結果跑了一個下午，什麼也沒看上眼，反而是我買到了幾張畫，
他們很訝異地問我，為何自己在畫畫還要買畫，我回答說：「看上了不買走
不開」簡單的解答，他們依然沒聽懂，然後補了一句：「我只懂畫，如果還不
買畫，難道要我去買股票或珠寶，那方面我是全然不懂的呀！」其實我能買到
的也不過是歷史上的小名家，每幅都只能在厚厚的一大本畫家名冊裡翻到短短
的幾行履歷，我的西洋美術史知識，無論如何也讀不到這裡來，但我買的每一
幅都有值得佩服和學習的，至少帶回台灣時，心裡就想到我把西洋美術帶回來
了。於是，我反問他們為何不想買，回答總是：「再看看吧！以後多瞭解自然
就敢買。」莫非要等他們像我這程度才來買畫！

▌從美國古董商買到的粉彩、油畫

　　Tony Chiu 是在紐約結識的一位作汽車零件生意的台灣人，某日我從唐人街

的餐廳梯口正準備下去時，有人在門邊輕聲問我：「是不是謝先生」，並向我要電話。幾天後就和太太來家裡看畫，然後表示要長期向我收藏畫作，每看上一幅畫就付訂金，每月付款直到全部付清，才把畫運回家去。後來又見到他父母，很有趣的是，從我的名字算出我的未來，認為我將能夠成名而鼓勵他兒子繼續收藏。以後因為經常見面，他想買美國畫家作品時亦請我當顧問。

有一次他帶我去一個畫商家裡，有很多世紀初歐美畫家之作品，我一看不但是真蹟而且是名家的好畫，由於價錢便宜，便勸他全數買下來。為了感謝我，他把其中兩幅畫送給了我，一幅是粉彩畫，據畫商說，是19世紀末前來美國的法國人所畫，雖沒有全部上色，但已差不多接近完成，畫的是母親懷裡抱著嬰兒，有很高的素描功力。另一幅是風景油畫，查出來是出自德國慕尼黑學院派畫家手筆，從畫布上厚厚堆積的色料看出作者是用刀畫的，兩幅畫皆已配好框，帶回家便可掛在牆上。沒想到才掛兩天，從歐洲來的鄰居就過來打算要買走，幸好此時我不欠錢，不管他再怎麼說也不肯讓出，所以能帶回台灣，且保留到現在。

▍筆談的遺跡

我收藏的友人筆跡，以陳庭詩和楊逵兩人我保留得最久，有一年陳庭詩到紐約，姚慶章帶他來看我，握過手之後，兩人就開始筆談，記得他寫的第一句是「久聞大名」，我回他：「鼎鼎大名的耳氏就是你！」未料他看了反應很大，發出含糊不清的聲音，搶去我的筆，寫出「一見如故」。接著就不記得我們又談些什麼，他寫過的紙就撕了丟進字紙簍裡，一本速寫簿快寫完時，我趕緊拿出一疊影印紙，這種紙較薄，他寫了也不撕就放進自己袋子裡，最後褲袋裡滿滿地，同來的姚君看到那模樣和我一起笑起來。隔天我清出字紙簍，看到昨天寫的紙上有「閩人」、「方向」、「學生」、「不是我說的……」、「所知無幾」，字蹟蒼茫有力，就將之留下收藏起來。

回到台灣之後我們又見過三次：一次在高雄文化中心，和我握手時他勉

強吐出兩個字「吃飯」，但我未能和他去，因請吃飯的是誰，我並不相識。第二次在台灣省立美術館的行政區大門前，也僅聽到他說一句「開會」，原來是來開會的，就匆匆別去；第三次是在台中文化中心地下室的電梯口，那時他已很老，身體斜到一邊無法挺起，他看到我就在自己手心用指頭畫出「石」字，我知道他們有個協會專門採集石頭，今天是展覽的第一天，我便扶著他一步步走到會場，入口處站著好幾個人看到了全部擁過來，把他接了過去。

▎一張明信片

　　楊逵的字是寫給台中前輩畫家藍運登，再從那裡轉來給我，可惜仔細看時居然是影印的。1980 年北美洲台灣文學研究會成立，邀請楊逵來美訪問，並參加在洛杉磯舉行的成立大會，結束後又到處巡迴訪問，抵達紐約的那天我到中央車站去接他，等了一個多小時不見他的人，回來才知道已被別人接走了，當晚我們（台灣同鄉包括左、右派及台獨人士）在我家附近的湖南春宴請他，沒想到前輩畫家洪瑞麟帶著女朋友和蘇秋東同來，他們之間至少有四十年的交情，當年若不是楊逵等人鼓勵，洪瑞麟也不會下如此大的決心到瑞芳煤礦區去工作，成為藝術史上有名的礦坑畫家。

　　次日楊逵在友人陪同下到我家來，我把他所寫的詩之影印本給他看，本來只想向他討個親筆簽名，他看到桌上

左起：洪瑞麟、張萬傳、張義雄攝於紐約華爾街。

的幾張明信片，拿起墨色的酒精筆就在上面寫起來，沒想到第一個字就寫錯
了，我說有錯字才更珍貴，在其他地方不可能有同樣的錯誤。經我這麼一
說，他又連續錯了兩次，他看了又拿起筆寫下另一段，好像是「一錯再錯，
錯的有玄機……」，頗能感受出他的「錯」是一種美感。我所寫的《日據時
代台灣美術運動史》不就是在錯中勇敢完成的，可惜明信片夾在一本書裡沒
有妥善保存，後來想拿來看就再也找不到了，但相信在我書架上某一本書裡
必有楊逵的一張真跡。

▋ 北京寄來的漫畫書

　　約在1987年冬天，我突然間萌生清除家中雜物的念頭，來紐約近二十
年，囤積太多的東西在這間房子裡，人生已進入半百，什麼是有用的，什麼
已經用不到，應該十分清楚，因而決定將無用的「財物」清除出去，免得留
在這裡與我的生活爭奪空間。於是每天搬出去一些，幾天後，除了畫之外，
書籍、衣服、桌椅、牆上飾物、廚房用具、版畫工具、文章的草稿等，前後
清出一大車，以這行動向自己說我是個提得起放得下的人，下半生不論還有
多長，不用的東西就不必讓它再成為生活的累贅。房子裡空盪盪地和初搬來
時一樣，像是又從頭開始，覺得自己更年輕許多。

　　日後再想，那時只一心要將不可能再用到的清除，而未考量到這些是
否有收藏的價值和意義。包括兩本日本的漫畫集，是江文也夫人從北京寄給
我的，信中她說為了表示對我的一點心意，把家裡最寶貴的東西都找出來，
結果只有這兩本保存四十多年的書，是江文也生病之前經常拿在手上翻閱的
漫畫，值得送我做紀念。可是到了我手中之後，不到十年就不見了。猜想一
定是在大清除中不小心與其他舊書一起清除出去。我又領會到所謂收藏，不
外就是獲得時不覺得怎樣，失去了又經常想起感到可惜的，它已經在心裡認
定是我的收藏了，所以收藏有時可以視為人的一種感覺、一種情意、一種認
知。因此我只談收藏而不說「收藏品」。

▌前輩們的書信

與我通信的前輩裡，郭雪湖寫的信最多也最長，我為了寫台灣美術史，在美國和他面談過幾回，知道我謝家的祖父和父親他也都認得，且早年在台灣學生時代已見過面，近年來因有心助我整理歷史，所以盡所能把記得的全都搬出來告訴我。離開後我又以書信請教，他的回信每每好幾張信紙厚厚的一疊，讀了好感動，保留在我身邊已好多年。郭雪湖雖只唸公學校，但漢學程度好，文筆通暢，如今他的信可視為是台灣文學史料的一部分。

若不是幾次搬家，從這一洲搬到另一洲，我也不會拋棄那麼多東西，特別是保存多年的友人書信，如今還能找出來的已經不多，記得和我有過長期通信的前輩有郭雪湖、孫多慈和陳慧坤。後來為了台灣早期美術史的撰述而寫信請教前輩，得到的回信有廖漢臣、王詩琅、藍運登、江燦琳、王昶雄、鄭世璠。還有，想了解戰後初期和黃榮燦同時期來台的版畫家，透過中國《美術》雜誌主編吳步乃的介紹有過書信往返的，有朱鳴岡、陽太

朱鳴岡　迫害　1948　木刻版畫　24.4×18.7cm

1990 年朱鳴岡以「台灣生活組畫」木刻一套贈送謝里法。

陽……，以及江文也夫人吳韻真，這些書信我保留了一部分，另一部分捐獻給美術館和文學館，對我都是多麼珍貴，日後每次拿來閱讀，回想起當年通信的種種，在信中對方想到什麼就寫什麼，一寫就好幾張紙，如今當然也都在我記憶的收藏裡。

▌台北益壯會

為了台灣美術史料，經友人介紹向島內好幾位文史相關的前輩寫信，希望他們提供資料。曾聽說某人過世後，他兒子把藏書當廢紙賣出去，買方用牛車來載，被一位研究台灣史的美國人知道後趕來，中途截到才救回來。所以我想在他們晚年先連絡交情，等到可以放手時，才託人將之買下來，先後寫過信給江燦淋、王詩琅、鄭世璠、黃得時、廖漢臣等，這幾位都有回信，江氏在信中說：這輩子藏書萬卷，但也在遷徙過程中泰半皆已遺失，幾乎沒有幾本書留在手邊。我把這話告訴介紹人藍運登，他很生氣回我：「他怎能這麼說，兩個月前我才到他家，還向我誇說有多少好書是這一生的珍貴財產」。

王詩琅是郭雪湖介紹的，寫了好幾封才終於收到一封航空郵簡，據說他有高度近視，信中字體歪歪斜斜只簡單幾行，讀得出在暗示「身體狀況甚差，已不長於世」。黃得時也是弱視，都因一生中勤於閱讀，視力消耗過多。

在1988年某次聚會中，我第一次見到尚存的第一代前輩約十來人，黃得時在介紹後問我，有無打算回來長住？但面向另一邊說話，可見他看不到我的方向，他的藏書我回台之後才聽說已賣給一家出版社。那天是鄭世璠一再打電話邀我前來的，因來去匆匆，沒有長談，也記不清見到的還有些什麼人，房間裡微弱燈光下一堆老先生坐在沙發上互相取暖，看了很不忍心，這情境代表了第一代台灣文人的晚景。

那時廖漢臣大概已經不在了，他的回信較長但也不超過兩張紙。記得童

年時代在功學社的兒童刊物中讀過一篇他寫的「黃土水」，所以信中向他請教的也是相關的問題，他第一句話就告訴我黃氏是他的姊夫，原來是這層關係，才知道這許多外人所不知的事情。但畢竟是寫給兒童讀的文章，所以內容和語調都很平淡，即使這樣，有了他的資料，才令我有信心在美國把這位逝世近半個世紀的雕刻家寫出來發表。那天晚上為了趕另外的聚會，停留半小時不到又忙著離開，途中朋友告訴我，這是老一代文人的益壯會，每個月在這裡聚一次，又說他們這批人把家裡的藏書聚集一起，足以成立一間台灣文史圖書館。不久之後將帶著一身的無奈離開人世，他們的一生足以做我等這一代的借鏡。

有一張王詩琅青年時代的照片，意氣風發的模樣，人稱「黑色青年」，是個想幹一番大事的無政府主義者，這個理想和壯志，不知幾時被滿屋子的史料吞沒，成了文史老人。郭雪湖的兒子郭松棻，因家庭關係從小就見過他們，到了大學再見到時便感覺出一個個身上都帶著文人酸氣，如此一步步走向老年。

▎台東阿亮與希巨

自從和台東林永發相識以後，我到台東的機會便越多，最後終於有幸成了台東的榮譽縣民。先是在布農部落的藝術村裡認識阿亮（廖光亮），他開車帶著我們到處探訪當地原住民藝術家，所到之處主人幾乎都不在家，太太則說出去找朋友喝酒一夜沒有回來。四十幾歲的一代有的是新觀念，創作以撿來的漂流木為媒材，看多了覺得差異性不大，多半是組合而成的，刀雕的部分並不多見，大件的則以電鋸做切割，雖粗獷有氣勢，總覺得只做到一半就停下來，沒有達到飽和，甚是可惜。

阿亮是陶藝家，初見面時我買了一隻仿古的甕，分陰陽兩種，想了半天我選擇陽性的。一年後再來，他沒有新作品，卻讓我看到兩尊小木雕，造型甚是別緻，雖缺精密度卻有原住民的野性，我挑了一個也是陽性，便以六千

元賣給我。他告訴我是住在都蘭部落的希巨的作品，有一天他來向阿亮訴苦，說沒有錢買奶粉給兒子，阿亮給了他四千元，隔天就帶了兩尊小木雕過來，我雖未見過此人，但從作品便可看出是個十分感性的藝術家，如果沒有中途放棄，將來必不可限量。此後每次到台東，就到都蘭糖廠探訪在那裡工作的藝術家，雖經常換人，但希巨多半留在那裡，每回都能看到新作品，他的好處是造型不受木材原型所限，且善於運用材質的變化、發揮能量的流動感，這在他們當中目前還甚少見到。

▍林局長和他的天才兒子

自從林永發就任文化局長，每次去台東總會到他在東海岸新蓋的別墅住一兩天。他有一個唐氏症的兒子，那時才高中將要畢業，某天晚上飯後他找我下圍棋，我懶得用腦筋，就要他一起寫毛筆字，我一筆他一筆，雖然是寫，其實更像是在畫，畫了之後他覺得很簡單，不必像書法家那麼拘謹，這一畫不可收拾，嘴裡喃喃有詞像是在演說，獨自趴在地板上儼然像個大師，他父親看到這情形，便問他要不要更大張的紙，他回答：「不要，你想它大，它就是大！」這年紀的小孩能說出如此哲理，連他父親都為之嚇了一跳。

那天畫了不止三十張，好在他家有的是紙，可無限量供應。林永發這才知道兒子有不平凡的潛能，每聽到兒子說過什麼驚人之語，都會在電話中告訴我。有一回，他不小心將兒子的水瓶打破了，問他怎麼辦，回答竟然說：「破了就悟了嘛！」對破了不僅處之泰然，還點出人生的大道理；又一次，名畫家吳弦三來台東演講，這孩子居然事先提醒他：「藝術是講功德，然後才是功名。」令吳大師為之嚇了一跳。我有時懷疑這小子前輩子是什麼高僧，有上百年的道行才來轉世。

以後再去台東，見他又更有自信，即席揮毫當墨寶送人。他寫的不是畫家的字更不是書法家的，但也不是素人的，他們家牆上好多來來往往文人書

林冠廷（右）與謝里法攝於台東海邊。

法，看不出有什麼特別之處，當他的字掛出來便搶去來訪客人的眼光，沒有好與不好的問題，就是不一樣才令人讚賞。有一張他剛寫好時，我說：「你簽上名字送給我」，他卻回我：「已經簽在裡面了。」這話意思很深，寫的時候名字已經在書法裡面了，表示這樣寫的除了我沒有別人。

再去台東時，他已中學畢業在阿亮的九鳥陶藝工坊玩泥巴，越做越有勁，儼然把自己當一名陶藝大師，自從毛筆字寫出了自信，以後不論做什麼也都是信心滿滿。接著就開始在各地展出作品，從台東一步步走出去，到韓國、琉球、台北、台中等都有展出。回想那天晚上偶然間興來時的戲筆，竟為他打開了一條藝術的人生大道，收藏他的作品，也同時收藏了我從他身上感受到的自豪。

又一次我帶攝影家曾敏雄在林永發家過夜，那時他正籌劃拍攝一百位台灣特殊人物的照片。我們一起看過這位唐氏症小孩寫書法之後，我問他：「敢不敢把他也放進一百個人裡頭？」這句話對他是一個挑戰，未料他答得那麼乾脆：「好呀！既然你這麼說，我就放進去了。」等書出版之後，果然看到在柯錫杰、白先勇、廖修平、吳弦三、朱銘、楊傳廣等名家當中出現了一個小男孩，不管外界的看法如何，這位攝影師如此安排，證明他接受我的挑戰，願意讓時間來考驗。

▌發現攝影家

　　2000年剛過才冒出藝壇的這位攝影家曾敏雄，是921大地震後，一位朋友帶他到我家來，因我正籌劃要拍台中地區畫壇大老，編一本印刷精美的畫冊，供市政府於外賓來訪時當送禮。他來時帶了十幾張照片，尺寸大小不一，我看了對他還不敢寄予希望，只說不妨試試，但經費必須自備。就這樣開始，幾個月內他把指定的畫家都拍了帶來給我看，這期間他又增添許多裝備，開始時我給他很多意見，很快他已經進入專業，有自己的主張，拍完台中畫家又續拍「台灣頭」百位名家，申請到台北歷史博物館展出檔期，是他走進攝影界的第一步。

　　從這時候起，他把自己設定在專業攝影的位置，為作品定價，也不隨便送人，這一來，在一般人眼中的曾敏雄已不再屬業餘，他的果決作風是我最佩服的一點。這些年他以人物的主題開始，從特定的名人，逐漸走上十字街頭，把平民大眾接納進來，這種有意識的做法使攝影理念提昇到一個境界，

傅申、陸蓉之與曾敏雄合照，左起：陸蓉之、傅申、曾敏雄。

畫面出現了大構圖，人物也開始有互動和對話，看得出他是一個階段接一個階段推動著藝術觀念的攝影師。

我收藏到的，都是他為我拍攝的肖像，每一階段都有新的詮釋方式，雖然對象還是我，但他的攝影鏡頭已經有新的角度，所以他拍的幾幅畫像，對我是難得有記錄意義的重要收藏。近幾年在攝影界已占有一席之地的他，很多人見到我都會提起這位攝影的新秀，以及在他進入這領域之初我給他精神上的支持，藝術不是功名而是功德，唐氏症的孩子說得一點也不錯！

▌陰陽雙性陶塑

「收藏」有人形容它像賭博，只要一腳踩進去很快就迷上了，這說法並不適合於我，因為我的收藏和金錢沒有多大關係，多半憑感覺作選擇，有緣就成為我的收藏，在我手裡日子久了有了感情，變成生活的一部分，從來沒有想到將它賣給別人。

自從在台東阿亮（廖光亮）處買到兩件作品後，我們已成了好朋友，不久他也成立了自己的陶窯「九鳥燒」於卑南的初鹿村，以後再到台東我一定去看看他又有什麼新作品。有一回看到了一尊造型怪異陰陽難辨的塑像，好大的陽器頂到自己的下巴，張開的大嘴卻像女人的陰部，氣勢好強烈，他說在他們族裡有傳說提到這種陰陽同體怪物，所以他近日來一直在試著用泥土在塑造，這一尊算是比較接近成功的。

我問他價錢，他說喜歡的話就拿畫來換吧！既然那麼乾脆，就約定一回台中馬上把畫寄去，他一收到也把「陰陽怪」寄過來，我終於以一頭「小牛」油畫換得「阿亮」的陶藝，在我的收藏裡是最怪異，也最受人注目的一件作品。

▌醫師的〈遊戲〉

　　與陳勝道初見面時，他第一句話就說：「我每讀你的文章就情不自禁會流眼淚」說著真的眼淚就流下來。他過世後聽說陳夫人委託畫廊把所有的收藏拋售。薛萬棟的〈遊戲〉很幸運地受到國立台灣美術館的收藏，終於保存下來，可經常展示於眾。時間又過了七、八年，林正儀館長在任時，我到他辦公室閒談，看到牆上掛的正是那幅〈遊戲〉的複裝版，較原作略小卻十分逼真，就問他能否再複製一張給我，因為這幅畫與我淵源頗深，幾天後館方就派人把畫送來，雖非真品，十幾年來我一直當作是重要的一件收藏，掛在客廳最主要的一面牆上，客人進來第一眼就能看到它，主客之間的話題就從這幅畫開始。

　　1970年代，我出版一本美術史的書叫《日據時代台灣美術運動史》，寫到府展的年代，正好郭雪湖在日本的藏書寄到美國的兒子郭松棻家裡來，他就全數轉來供我做寫史的參考。

1988 年由陳輝東陪同拜訪台南的薛萬棟，1970 年代我寫《日據時代臺灣美術運動史》時在府展開頭一節介紹到他的〈遊戲〉，見面時他百感交集、老淚縱橫有說不完的話。

　　其中有台展和府展時代的圖錄共十六冊，府展第一回的東洋畫特選得獎人叫薛萬棟，名字完全生疏，作品卻吸引我特別去注意，於是利用一節的篇幅介紹這幅畫，這才開始有人注意到他，記者也去做訪問。記得有一段話是他對記者的回答：「……如果哪一天台灣有了美術館，這幅畫我一定無

條件捐獻出來。」1988年我回台灣時，到台南赤崁樓附近小巷去探訪他，那時北美館、國美館已成立多年，可是那幅名叫〈遊戲〉的得獎之作還在他家，美術館也不曾派人前來交涉要他捐贈。當他將畫從鐵桶裡抽出來，打開給我看時，畫顯然已經老舊，邊緣的地方開始剝落，再打開幾次恐怕這幅畫就要損毀。我問他要賣多少錢，他說要五百萬元，這價錢一點也不貴，可惜與我同往的朋友沒有人出得起。另一回再去看他，大約兩年後，他的大兒子過來告訴我，這幅畫現在留在他家，若能找到買主，一百萬元便可成交，我馬上打電話給員林的陳勝道醫師，由他們自己去談，終於成交。我回美國的這段期間，陳醫師不幸過世，這才由陳夫人轉賣到國美館，那之後好幾回大的展覽裡皆能看到這件作品。

▍ 一篇文章的謝禮

認識楊英風是在大學畢業的第一年，五月畫會聚會時我們第一次見面。那時他已是經常見報的名家，印象中他為人十分客氣，說話低聲低氣，絲毫看不出大師的傲氣。後來又在羅馬見到一次面，直到我定居紐約，他來住了約一個禮拜，這期間我為他做了很長的訪問，刊在《藝術家》雜誌上。談到他正研發中的雷射藝術和籌劃成立佛教藝術大學的事，也提及與朱銘之間的師生關係，聽得出，他覺得能收到這個學生很是自豪。

1995年，他要在曾龍雄的木石緣畫廊舉辦個展，指定要我寫文章，短短不到一千字的文章，畫廊付給我近一千元美金稿費，展出後楊美惠（楊英風的女兒）又提了一幅版畫和一件「牛頭」雕刻來送我，是我這一生中獲得的最高稿費。「牛頭」在一位好友的新屋落成時贈送給他當賀禮，以後我每到台北就住在那裡，掛有「牛頭」的房間成了我專屬的套房。版畫是他早期的木刻版，上面用鉛筆寫有「景薰樓」字樣，霧峰林家後代林振廷自從我搬來台中就經常來往，得知景薰樓是中部畫家寫生的重要景點，把自己的拍賣行取名「景薰樓」，這幅版畫一直掛在我客房裡，直到現在。

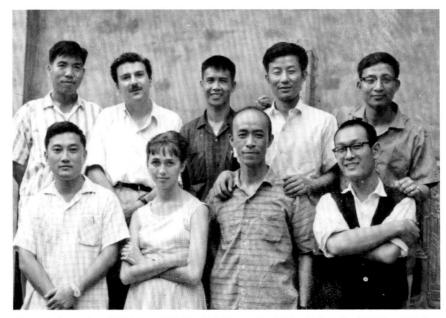

「五月畫會」同仁，前排右起：彭萬墀、楊英風、不詳、莊喆，後排右起：謝里法、劉國松、胡奇中、外國友人、馮鍾睿。

▌那年輕人的相機

剛搬回台灣之初，我到嘉義的機會較多，每次去就有位年輕藝術家拿著相機朝我猛拍。我一直沒有去理他，不久就寄來洗好的相片，技術不很專業，一看就是在暗房裡自己沖印的。接著又寄來一大疊的水墨素描，畫的是我的頭像。再細看時顯然是在利用我的頭進行變戲法，各式各樣的造型和畫法簡直將我玩弄在筆下，這才看出是個沈醉在筆墨裡的文藝青年，這一整疊當

約1996年，左起：吳伊凡、謝里法、陳重光、陳夫人攝於嘉義陳府客廳。

然都收入我的收藏裡。

　　約十年後，在嘉義車站的倉庫看到他用壓克力畫在帆布的作品，要我為他的畫寫篇評論，有感覺的畫家寫來較能順手，我一口答應了，卻寫得太長，刊出來時篇幅擠不上去，只好裁剪又裁剪，在電話中他說讀了這篇文章感動得眼淚都掉下來。類似的話過去也常聽人對我說過，這一次尤其為他的真誠所感動，多年的努力期待的就是我這種話來讚美，果然打進他的心裡，觸動他藏在內心的情緒。

　　又過了兩年，他在台中一家畫廊個展，開幕當天有人告訴我最近他賣了幾千萬元的畫，聽了有點不相信，那些畫裡藏著好多我的頭像，全是些不正經的表情，怎會有人要，經他證實後才知道是一群商人集資在買畫，是準備投資用的，沒想到我的頭也有價錢！畫展過後他帶來一幅小畫送我，本來在畫展時我打算要買的，他知道後就當禮物送過來，我又增加了一件新的收藏。

▌九份玻璃畫

　　九份和金瓜石是我在大戰末期因躲避戰火住過的地方，到了中學時還常在此小住，大學時代又帶同學來寫生。等出國回來，是1988年冬天，這裡已經沒落到在路上看不見幾個行人。可是侯孝賢拍過一部電影《悲情城市》之後，不到兩年又熱鬧起來，一種九份芋圓的甜湯也聞名全島，各地的民藝店跟著人潮湧進來，九份又回到五十年前「小香港」時代的風華。

　　有一年是林珮淳開車帶我上山，下車後走的不是最熱鬧的暗街，而是舊時的輕便道，靠近昇平座有幾家民俗古董店，門前掛有幾幅玻璃畫，應該是清末民初的匠人所繪，這種畫是從裡往外，反方向所畫成的，畫法不是今天的一般畫家所能辦到，還沒問價錢就先挑兩幅，一幅像是騎在馬上的花木蘭、一幅看起來很像慈禧太后，付錢之後我把騎馬的那幅贈送林珮淳，感謝她辛苦為我開車，我帶了另一幅回美國，後來又帶到巴黎，然後再運回台

灣，整整在地球上繞了一大圈，雖然不是什麼高價的藝術品，卻陪伴我繞地球，這個機緣絕非平常，所以是我身邊有分量的收藏。

▎陶夫人之舞

另一次，和景薰樓拍賣公司林振廷夫婦同往埔里拜會牛耳石雕公園黃炳松，回程路過幾位畫家住處，就順便轉去拜訪。先到柯耀東先生家，他是無師自通的水墨畫家，在中部頗有名氣，歡迎來賓的方式是獨奏拿手的幾樣樂器，然後帶領大家參觀房子的建築構造和畫室，由於是建築師設計的，所以與一般住家不同，重點放在任何角度都能看見草屯廣闊的河床和遠處的九九峰。

屋裡有許多擺飾，其中兩件立體作品特別吸引我的注意，一件范寬龍的石雕頭像是買來的，看得出作者高度的才華，造型有些怪異，顯然不是平常一般人的思維，而我在台中住了許多年，尚不知道有這樣的藝術家；另一件

1998 年，太平國小校長顏娟娟（左）與郭博州（中）訪問謝里法。

是一個玩呼拉圈的女人，造型處理很大膽，極度歪斜的身段，也正因為這樣才更顯現出姿態的動感，原來是柯夫人的陶藝作品，價錢三萬元，我沒有講價就定了下來。若說這是素人的創作也可以，但的確不同於一般常見的，看過一眼就牢牢被吸引了。

又一次，是在台北的福華沙龍郭博州的陶藝展會場，從他在紐約市立大學當學生時我們就認識的老友，這回展的多是瓶子的造型，上面的構圖是密集的抽象組合，特色在於使用金作裝飾性的主調，當桌面擺飾十分華麗但一點也不俗氣，我只在會場繞過一圈就挑出兩件想要訂購。此時廖修平正好走來出聲阻止我，他知道我並不富有，多半是為了捧場才想購買，作者也在旁邊，彼此商量後就以我的一件版畫來交換，就這樣得到自己喜歡的兩件小作品。後來把一件小的贈送給替我看病的林介山醫師，一件就放在書房的櫃台，再寄去一幅在紐約完成的絹印版畫與之交換。

▌澎湖的福氣

大約在大地震後不久，台中景薰樓的拍賣獲得好成績，林振廷夫婦為了感謝我為幾件作品寫介紹，就招待我和伊凡一起到澎湖作兩天一夜的遊覽，這是我第二次到澎湖，上一次我們四個兄弟一起，受警察局的接待，乘「王子號」快艇過來，這回我們直接由台中搭飛機半小時就降落在澎湖機場，出關時看到很多石雕擺在架子上，才知道這種素人雕刻近年來已開發成當地的特色之一。

似乎聽人說起陳福氣這個人，果然很快就找到他的專櫃，造型和其他人略有不同，負責人說他正生病入院，短期間見不到他。進城之後又在一家書局兼咖啡店裡看到一個平躺著的人頭，正是他的作品，由林振廷夫婦幫忙還價，殺到很低價錢買下來，林夫人還說買貴了。因石頭太重，只好又託店家郵寄到台中。回想起來，買到這件作品有如打了一場戰爭，結果誰輸誰贏

呢？我還是自認為是贏家。

▌凡亞貓

台中有一家叫凡亞的畫廊，是師大畢業的校友在經營，只要是相識的畫家來開展覽，我都會被請到開幕現場說幾句話，奇怪的是每一次來總是迷路老半天，打了幾次電話才找得到，所以我一直最不想來這畫廊，除非有人開車接送。

看戴明德畫展的那天，本來我想買他的一幅小畫，結果看到休息室裡幾尊卡通造型的動物塑像，價錢又不貴，就決定當場付款買下，才知道是曾經在紐約修美術碩士的許自貴的作品。這批新作實在很討好，但絕不是因它討人喜歡才想要買，而是我早就想收藏他的作品，這回剛好看到，說來是收藏的緣分，遇到了就想獲得，想逃也逃不掉。

1982 年謝里法生日宴中，右起：許自貴、江一夏、不詳、謝里法、洪少瑛。

▍文化城的石雕

　　陳培澤的石雕是在台中文化中心的展覽裡買到的，過去他一直刻的是玉雕，因為玉的生意難做，就改行做石雕。我本不識陳培澤，他則早已知道我，所以從進大門就一直陪著一起參觀，他有一副如鄉下人老實的模樣，說話慢吞吞地，不像台北來的畫家從頭到尾說個沒停，剛見面就給我很好的印象。

　　看他的作品，對具象造型的掌握有相當敏銳力，善於利用石材原來造型處理布局。在全場繞一圈之後，就在心裡盤算著，至少有兩件作品與我有緣，臨走前我終於開口問他，果然是我負擔得起的價錢，展覽結束後他就將兩件雕刻一起送來，又帶了一件小作品，他說我那天特別誇讚過，所以當作送禮，雖然只是拿在手中把玩的小雕刻，我的評價裡則是全展覽會場最好的作品，猜想也是順著石材的型略加修整所完成的。幾年後他的風格略有改變，出現更多的裝飾性和幾何構成，但雕刀的技巧更純熟，形象更大眾化，對我而言還是比較喜歡原來樸實的造型。

2009 年前後，陳培澤站在嘉義戴明德工作室的畫前，左為謝里法。

▌拉弓的強人

有一年，台中縣文化局在南投山區的武陵農場招待所為公共藝術徵件，作品完成後，聘請專家前往作評鑑，提供意見改進，由於路途遙遠，汽車行駛在山間極緩慢，非在山上過一夜不可。海拔三千公尺的高山地帶，晚上出來溫度降到零下，耐寒的梅花也已經凋謝，遠山遮在濃霧裡，能看到的只有人造的公共藝術，本來我極不想在大自然中遇見這些太過造作的藝術，然這回在霧中別有感受，第二天評鑑幾乎沒有意見全數過關。

臨走前看見招待所櫃檯上擺著一尊雕塑，是一個健壯的勇士正引弓要射箭，造型氣勢十足，越看越熟悉，好奇問了一下，原來是余燈銓所作。他們說這也是參加徵選之作品，評審中未能通過，就將之買下來陳列在這裡。幾天後一回來就打電話連絡，余燈銓向以小孩和孕婦的組合群像聞名，類似拉弓的勇士在他作品中很少見到，這件作品和其他雕刻放在一起，很快就看出我收藏的方向是偏向有力道的陽剛之美，過去常見余燈銓所塑的孩童，從來沒想到要收藏，而這回一看到勇士就動心，找到了收藏的理由。

▌為我塑像

有一陣子，幾位朋友好像約好了，自動來為我畫像和塑像，塑像的朋友見面時會拿相機前前後後拍照。蒲浩明是前輩雕刻家蒲添生的大兒子，留學歐洲回來之後在台灣藝術大學授課，為人忠厚老實，作品風格有顯著的學院功力，他願意塑我的頭像，我當然求之不得，但如何報答人家頗令我為難。做好翻銅時，我一算覺得應以自己的畫回報，所以拿出兩件油畫相贈以表謝意。

接著來為我塑像的是從政壇退下的立法委員李明憲，兩件作品大小接近，造型也相差不遠，他的要求是以我的一幅油畫交換，而且說好是要拿我的畫去賣的，因立委下來後已沒有收入，想開家畫廊賣畫維生。畢竟是個清

雕塑家蒲浩明（右）於 2013 年替謝里法塑像。

官，我為之所感動，沒有異議就接受了。

　　另一尊是研究所的學生叫田文筆，在一次我參與評審的國際版畫雙年展中得過頭獎，他的才能是多方面的，這次計畫為當今畫壇前輩塑像，出本畫冊再開一次個展，所以主動找我，做好之後我只收到畫冊，原作也沒有看到，因認為有蒲浩明的作品就足夠了，連李明憲的也留在他畫廊裡沒有取回。

▊ 1991 畫像

　　戴明德替我畫很多小畫像，若我說那是借用我的頭為大畫作草圖亦不為過，有的僅一分鐘便已完成，可見對我早胸有成竹，怎麼畫就怎麼像，連同早年所拍的照片已不下百幅，在一個藝術家的創作生涯中足夠形成單獨的系列。

　　後來又有學生來畫我，因為我是老師，所以恭恭敬敬地運筆，盡所能地寫實。另一位，在門諾辦的長青大學美術班，曾經開過婚紗店的老先生叫管連修，由於曾經修過婚紗照，所以油畫畫得很細緻，來這裡看到別人粗枝大葉的筆法很是羨慕，跟著試了好幾幅所謂的「半抽象」畫，最後還是回到原

↑ 右起：戴明德、謝里法、吳伊凡、鐘俊雄，攝於台中凡亞畫廊。
↗ 謝里法與戴明德替他畫的畫像合影。

來，才知道細筆畫才是他的專長。有一天，他帶來照相器材為同學們拍個人照，當然也為我拍了好幾張，這種照片通常叫「沙龍照」。隔了好久一直不見他把照片給我看，最後帶來這幅油畫要送我，是他照相片畫成的「老師的畫像」。

▍一代寫實大師

　　林欽賢是我在師大研究所的學生，過去曾經認識一位李欽賢，後來在研究所裡又有張欽賢當我的學生。李欽賢年齡較大，專畫老舊的火車和車站，在東方美術史、尤其日本台灣史的研究受到各方的肯定，近年來在這領域裡撰文的學者相當多，文筆的可讀性以我的尺度來說，李欽賢應排在第一位。

　　張欽賢來上我的台灣美術史研究課時，約早林欽賢兩年，也是他告訴我除了李、張還有個林欽賢。張欽賢以水墨畫為專長，而林欽賢偏向西洋繪畫，上課的第一週送來一張畫展的邀請函，印在上面的圖片是精描的寫實花朵，功力之高令人驚嘆。後來他在台中一中美術館開畫展，邀我到開幕禮講幾句話。以老師的身分我說：「……不要以為開畫展的這位畫家是我的學

生，就認為畫這樣的畫是我教出來的，其實在當我學生之前，他早已經能畫
這麼好的畫了，今天在這裡應該說，當老師的我要以學生為榮才對。」

　　後來在北美館的廖繼春油畫創作獎的評審會上，林欽賢參加競賽，而我
是九名評審員之一，第一眼便看出他獲獎的機率很高，複審時他的作品位在
角落裡光線較暗，擔心因而吃虧，建議將它移到中間來，果然在最後的兩名
競爭者裡以一分之差勝出。不記得又經過多久，他已拿到學位，而且在台中
教育大學任教。某日他開車來帶我去看他所教學生的展覽，是臨摹古畫的期
末作業展，從古典繪畫的揣摩有如此透澈程度，可見他教畫用心，把本事都
傳給了學生，學生必有很大的受益。

　　接著，他到家裡來替我拍照，不久帶來一幅我的粉彩畫像，是發揮高度
的寫實功力、很用心畫出來的。此後每有客人來訪，到書房裡參觀，最受讚
賞的一定是這幅畫像。又過兩年，他邀我到建國科技大學參加他個展的揭幕
禮，在一面牆上看到我的畫像，是80號大的油畫，角度和上回送的粉彩十分
接近，便決定收藏它，正好他準備到美國賓州大學當交換教授，便包了一個
紅包祝他順風。

右起：謝里法、建國科技大學董事長、林欽賢、林夫人攝於林欽賢個展會場。

▋ 宜蘭江清淵畫像

　　江清淵是宜蘭有名的畫家，蘭陽美術協會會員，和吳忠雄、藍榮賢、黃玉成等屬同一代。某日突然到師大研究所辦公室找我，說想要為我畫一張像，我很高興就答應了。那天他和我坐在會客室聊起來時，他太太就利用機會找角度拍下許多照片，過去到宜蘭只有找吳忠雄當嚮導，心想今後多了一位朋友，就不必每回都麻煩同一個人，他也答應到時來宜蘭可以找他。

　　過不久就收到他寄來的淡彩畫像，用筆有幾分像卡通，和戴明德的很不一樣，看得出非常用心畫出來的，而且畫家的手很巧、心思靈敏，造型的處理多變，我很快就回信致謝，隔一陣子他寄來一篇自傳式的文章，才知道他的繪畫是自修的，且是從多方面在追求藝術，已離開宜蘭到台北發展，與朋友組織小社團，在台北的主流畫壇只能視為邊緣的一股動力，卻是相當活躍的一群。每次有記者採訪，我就拿出這幅畫像提供雜誌刊登以增添趣味性。讀過寄來的自傳之後，我也寫了一篇文章介紹他的人和藝術，可惜知道的不多，寫出來沒地方可以發表，只能寄給他閱讀。

▋ 發現前輩的好

　　當我進入老年，在畫壇略有名氣之後，經常會做出一種動作，表示對畫展中所看到的畫家作品的稱讚和鼓勵，譬如對作品一時之間有所感動，順口說出讚賞之語，不知幾時傳到那畫家耳朵裡，再見面時就主動前來向我道謝。

　　台中畫家張耀熙是李石樵最早期的弟子，八十歲那年在文化中心開回顧展，我正好路過進去走了一圈，走到門口又覺有幾幅畫沒看仔細便轉回去，碰到迎面過來的兩位台中畫家趙宗冠和袁國浩，不記得說了什麼，大概是些稱讚的話，卻是從心裡說出的真實感受，後來每見到張老先生就為了這句話向我道謝。

　　近年我接連去拜訪他兩次，談了一整個下午，他還一直不讓我走，想盡辦法留我。最後一次去看他時那虛弱的模樣，已瘦到不見身上的肌肉，臨走又一再挽留，看得出有太多的話想說而不知從何說起。我也有話想問始終沒有開口，那就是想以我的畫與他交換，告別後不到一個月，聽到他跌傷住院，隔不久就傳來病逝的消息。那天牆上有一幅畫在我心裡印象深刻，如果肯賣，我不猶豫會買下來，只因為我們之間有這一段交往。

▌超寫實皮鞋

　　超寫實的藝術開始流行時，我才剛到紐約不久，初看起來像是照片，不知作者是怎麼印上去的，如果是畫的，他的功夫一定好得嚇人，不論如何，至少有他的獨特技法。那時對這種作品只是好奇，沒有想到要去學它，也不想收藏（因我沒有財力收購）。直到潮流過去以後，我才開始發現超寫實是屬於我的時代，竟然輕易就錯過了。以後凡是與「超寫實」相關的，就興起收藏的動念，最後買到的只是超強功力的寫實而不是超寫實。

　　關於複製的立體作品，我買到的是兩雙鞋子，一雙是在法國夏慕尼山區的禮品店，遠看幾乎可亂真的「運動鞋」，是真的鞋子製成模之後，翻製而成的；另外是回台之後，在寄暢園的張允中先生處發現到的一雙黑皮鞋，初看以為是石頭雕成的，若真的如此，憑作者的雕功就很值錢了，後來有人告訴我，也是製模之後翻製的，聽了有幾分洩氣，但還是可以騙騙眼睛，叫來訪的客人伸手去提提看，讓看到的人誤以為真，不就等於與超寫實一樣的道理！

▌花蓮雕刻家

　　每年花蓮國際石雕祭，邀請各國雕刻家前來現場操刀。我第一次來時，由潘小雪女士帶領，一路看過來，發現一個普遍的觀念在台灣雕刻家之間流

傳，就是藉著造型的視覺慣性，讓看的人誤以為石頭由硬變成軟，藉錯覺向觀者開個小玩笑。這當中柳順天表現得比較澈底，理念簡潔有力，應該是這一群人裡有帶頭作用的人物，我走到身邊輕聲告訴他：「這樣的作品發展下去可以參加威尼斯雙年展。」不知他聽進去了沒有！

又過了幾年，突然收到他打來的電話，邀請我去花蓮小住，我也正有這意思，在花蓮的幾天住在紐約時的友人賴滄海、方美津夫婦新蓋的洋房，每天由柳兄開車到處遊覽，最後一天在花蓮港邊的維納斯畫廊裡偶然看到別開生面的雕刻展，雖然第一眼便看出不是學院或專業雕刻家的作品，但看了很久都看不出那些小人、小牛、小桌椅等是怎麼雕成的。經老闆說明原來是一體成型，從一整塊木頭一步步挖空，逐漸雕出所有事物的原形，把農家呈現在一塊木頭裡。實在令我驚嘆他的雕工，也佩服他的耐心，看來是最笨的雕法，但也這樣才叫巧奪天工。

畫廊老闆介紹作者時說他原本是個卡車司機，辭去工作後改行當雕工，終於創出他獨特的風格。我當場表示要買，老闆怕我回台中後反悔，說她兩天後親自送來，從花蓮開車到台中至少六小時，這麼辛勞趕路著實感人，一回家我就把錢準備好等著她送來。有朋友問我為何會收藏這作品，我不假思索地回答說：「我這輩子不會做也不想做的作品，卻有很深緣分，它應該屬於我的收藏。」

▍電腦畫

因連絡到小學時代的同班同學，才知道我們這一班經常有聚會，心想再怎麼忙也要抽空去參加，畢業時大家才十二歲，這回再見面都已經七十歲，從做孩子到當祖父，見面時一下子變化這麼大，看到本人還能認出來也實在不簡單。當年書讀得較好的幾位由於印象深刻，覺得比較沒有變，郭耿琛是其中之一，他在我大一時還在火車上又見過一次面，知道我就讀美術系，就寄來一本有台灣美術特輯的《台北文物》季刊，從這裡我得知台灣美術第一

代人的活動情形，日後我會撰述《日據時代台灣美術運動史》多少與郭君所送的這本書有關，也許他已不記得過去的事，而我則一直念念不忘。

畢業後他讀臺北工專，對電機有專長，台灣剛有電視時，他鑽研電視機的構造，電腦時代來臨，他是第一代這方面的人才。由於他也愛美術，所以退休後改玩電腦製圖，每次見面總是苦口婆心勸我在電腦方面多費心學習。我們這一代畫家會電腦的寥寥無幾，如果學會了必是當今的元老級電腦製圖專家，每次來電話無非是為電腦當說客。

其實早在幾年前，已經有一位同一輩的畫友李伯男送我一件電腦作品，先是在他兒子的協助下完成，後來熟練之後又自己運作，但他說等到自認駕輕就熟時，新的電腦又上市了，功能更簡單用來更方便，這才是最令人懊惱的。不過，只要一腳踩進去，必發現這領域有多麼寬廣的天地，可謂變化無窮，經常又有新的發現，引導出藝術上新的思維，這一點我十分明白，可是直到今天我腳還停在原處，雖然已高高提起腳來卻踩不進去，也是我這一代的遺憾！這幅李伯男的畫作，或將成為我的第一件，也是最後一件電腦畫。

▌送牛是見面禮

鄭善禧和朱銘都是鄉土味很重的藝術家，他們都會在有意無意間留下一件作品當做這次相會的紀念物，而不會讓對方感到他以自己的作品當禮物送給你，所以才比一般禮物更有紀念價值。

在紐約時，朱銘夫婦帶一位叫「三八」的畫友來訪，我們聊了一整個下午，這當中朱銘從廚房裡找到一把菜刀和一根粗木材，就刻起來，走之前他留下一隻蟬和一條茄子。兩個月後他要回台灣，親自捧著一頭牛，是他近日刻的木雕，我拿在手上看了很久，想找出他是從什麼角度捉到牛的動態。關於牛的造型他已非常熟練，還是有不寫實的地方是故意誇張的，對一個雕刻家我最好奇的就是這裡。後來我找到的是牛角和腿的動態，這點和鄭善禧有些相似，他也一樣不管牛身畫得如何，只要四條腿一出現就看出牛的動態，

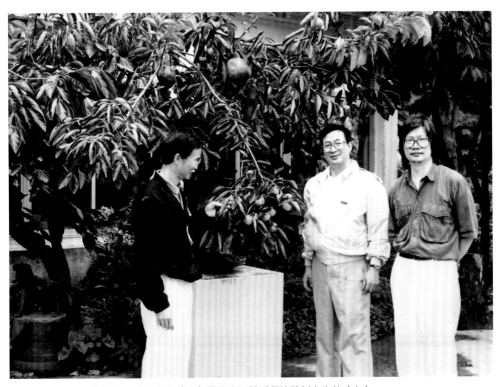

1989 年回台，由林文強（右）帶路往頂雙溪拜訪雕刻家朱銘（左）。

對此我只有用巧妙來形容。

又一次，是我回台灣探親，由林文強帶我到外雙溪朱銘工作室拜訪，看到很多他的近作，是他在美國期間受到當地藝術影響之後，以人物為題材的作品，看得出想擺脫太極系列養成的帶有張力的動感（我稱之為「量的流動感」），這是他在台灣雕刻家當中最能凸顯自我的個人特色。可是他竟想放棄，對一個藝術家而言，突破既有的格局是必要的，我很想和他討論，可惜更有趣的話題讓我們整個下午談個不停竟忘了談藝術。臨走時朱夫人從房間裡帶一個信封出來交給我，是朱銘的水墨畫，畫的是白菜和青瓜。晚上在華西街有位將參選立委的朋友約我吃飯……，席間將之拿出來給大家看，最後聽完他的政見，感動之餘竟把這幅剛得來的畫又捐獻出去。

定居台灣迄今已近二十年，在牛耳石雕公園黃炳松夫婦的結婚六十週年紀念宴席上，朱銘過來把我拉到外面，從他的汽車裡拿出用報紙包好的不知什麼，打開一看才知道是一尊玉雕，他說過幾天還會再寄來別的，當我需要錢用時可以賣來應急。這話我一直在懷疑自己的耳朵有無聽錯，約兩週後果然收到一個包裹，用紙箱裝的木雕，一眼便看出是一件大木雕的剩餘碎片，經過一番修改之後又呈現對打的兩個人形。是我所看過的朱銘雕刻當中最出色的一件，真令人看了愛不忍捨。隔不久由朱銘美術館打來電話，要我將作品寄回去，因為要製作證書，所以想要回原作去拍照，等拍過之後再寄過來，我怕她拿去不還或換成別的作品，堅持要她們到台中來拍照，我從來沒有在一件藝術品上如此不大方過，這還是頭一遭。

▌台中市長的紫色領帶

1997年我搬到台中定居時，這個城市正要選市長，美術界多數支持民進黨推出的女競選人張溫鷹，我誰都不認識，卻認為只要是民進黨就應該支持，所以跟著捐畫義賣，又在市議會舉辦四個黨候選人與美術界對談。結果民進黨獲勝，但也只一屆就再也選不上，此後一直由外交部長退下來的國民黨員胡志強連任三屆，民進黨派出再強的人選也無法抵擋他的連任。

第一次出來競選時，胡志強提出他的文化政策，這在過去的縣市長選舉中是未曾有過的，我雖肯定他卻沒有去投他的票，以為他的政見不過是政客的做法。政見中最受議論的是引進古根漢美術館到台中設分館，由於我原本就有這想法，所以當他選上就任之後，我在幾個刊物上，包括《藝術家》、《聯合副刊》、《Taiwan news》等，接連發表文章支持，這些文章他都讀到了，寫信來致謝，從此我們成了好朋友，見面說笑嘻鬧絲毫不見一般市長的架式。我的新書發表會，他來了，與大家嘻嘻哈哈打成一片，製造愉快的氣氛。

兩年後，我在國立台灣美術館舉辦七十回顧展，命名「紫色大稻埕」，

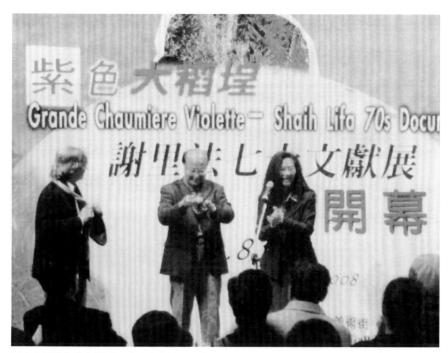

國立台灣美術館舉辦謝里法七十文獻展開幕。左起：謝里法、胡志強市長、薛葆瑕館長。

他上台發言第一句話就說：「我今早要出來之前，在家裡翻箱倒櫃，終於找出一條紫色領帶，目的是要呼應這個以紫色為主題的展覽……」，說到這裡，他已開始拉鬆脖子上的領帶，猜想是打算要留下來送給我，我也跟著將自己的領帶解下，是美術館特別為了紀念劉其偉而做的，上台與市長交換。

　　這個畫展是我有生以來最大的展覽，也是唯一有地方首長前來致賀的開幕式。此時我在心裡已有以「紫色」作為終結，把創作轉向文學的打算，所以市長的紫色領帶對我有特別的意義，也從這條領帶看出胡市長的用心，所收藏的不只是領帶，而是一種友誼的心意。可惜後來古根漢的計畫沒有達成，市長在黃國書議員陪同下到我家裡來做了說明，聽來和市議會的反對有很大關係。那天我看不到他平時那輕鬆的神彩，以市長這麼大的官，就任時是多麼風光，卻也有無奈的時候，古根漢從此成為歷史上的話題，而我只能

以紫色領帶做為永久收藏。

▌歐洲風、日本風

　　有一陣子只要出國，每到一個城市就去尋找該地有特色的音樂盒，憑造型和樂曲的特色，在日後助我對這地方留下更深的記憶，所以每每花很多時間泡在商店裡，一個接一個打開盒蓋靜聽盒子裡發出的音樂，所以歸途中行李箱最重的就是裝音樂盒的箱子。

　　有一回，和文建會的考察團到日本，在豐田電器工廠的展覽館看到大老闆的豐富收藏，以他的財力買到的都不是當時一般人所能擁有的，他不買當今的美術品，而收集各式各樣明治時代的西洋玩物，如留聲機、照相機、時鐘、望遠鏡、手繪書、地圖、儀器等，他把一個時代的舶來品集中收藏，看到的不僅是每一件造型的精美，也看到西方文明在該階段對日本的影響。

　　在這同時，西方也有所謂的Japonism（日本風），把西洋文明中受東方文化影響的都視為日本的影響，尤其是工藝設計的風格，屬大航海時代所造就的文化衝激。看了之後我除了自嘆不如，尤其認為能反映時代的收藏才是大收藏，而我只反映我個人，這樣的我才有這樣的收藏，如此而已。

　　1997年我從彰化師範大學宿舍搬到台中時，桃園的許明榮（M1）贈送我一架美國製的留聲機，為了搭配我在巴黎古董店買回來一台仿製的蒂凡尼（Tiffany）檯燈，又在台中找到一個老式的電話機也是仿製的，以後陸續買進來類似西式古典家具全是仿造品，只為了視覺上享受古典西式美感，買多了只要配得起來便自成一個格調。此外日本古老的生鐵燒水壺、古典造型的漆器餅盒、老式的相框，法國老祖母時代的裝飾品和玩具等，多年下來，當這些都放在一起，一一地數過去，正如老年人在回顧中，從心的底處找回幾乎遺忘的甜蜜往事。每一件都有一段回憶，有時我能望著這些，在腦子裡編寫自己的故事，這些後來都成了我寫小說的題材。

▋ 出版「收藏」

自從我決意想把收藏編成冊，近日來一直在思考，是否為了收藏集的內容，再積極找畫友交換作品，卻又覺得這樣做是否過於造作，成為有目的想出畫集才去交換，和當年為了在台灣舉辦國際版畫展才拿畫去交換一樣有目的，這樣對收藏的意義就打了折扣。

收藏對我雖有好幾層意義，最重要的還是借藝術品來比照我一生走過來的旅程，這當中不可有半點刻意想用作品為自己的人生寫劇本。想想還是順其自然，因我不是搜購藝術品的收藏家，只因為生活在藝術圈裡因緣所在就擁有了它，這才是我的所謂「收藏」。

一生中漫長歲月，究竟多少人走到我生命裡來而又走出去；多少人走到眼前未曾進來就閃身過去，他們留下一些什麼給我，有的是一幅畫，一件雕刻，一張書法，一個陶瓷，有的甚至什麼都沒有，只留下一些回憶，看到了他們就如同看到自己。雖然說「每一件收藏都是別人的作品，放在一起就等於我的作品」，其實與其說作品，不如說是我記憶中的一個標誌，它的定義不在值多少錢，而在於它們如何陪伴我一起走過來。編完這本收藏集，無意中又為收藏找到新的詮釋，用「一件作品一腳印」形容一生的收藏行為，將收藏品說成「人間的零件」，而這本收藏集就像我「生命的三菱鏡」，在每件作品都能從好幾個面向看到不同的我自己。

2

詩——
空地想的條件
Condition of Collection

古董

世間帝王的那張座位

千百年搶破了頭想得到它

自從說好不再搶的民主時代

改花錢買帝王的零件，說它是骨董

皇宮搬出來帝王家族用剩的

宮外百姓出得起錢便能分享

造就了民主時代古物競標熱潮

一手換過一手　喊出高價搶古董

搶標得來的「大位」叫民主交易

是帝王零件的分解再組合

是民主借古董對皇位的懷念

脫不開古代皇宮遺下的貴族氣

收藏緣

說我得到一個寶
是收藏家買到畫時發出的喜訊
「得」是一種緣
對方肯讓　我也正好買得起

把收藏當家中的珍寶
得到時說我被電到了
全部收藏加在一起
整體的來看　當成我的一件作品

所有的作品是別人的
最後流到我家來了
緣是一種能量
能量把所有作品化成我的作品

詩沒有條件

說什麼人間的條件

生來就活在條件裡

憑條件投胎作人

已到盡頭才知道不過是零件

投胎當一件大喜事

每年慶生為這日子製造驚喜

忘了多少甘苦才過完這一年

一起合唱生日歌

Human Condition

猶免空地想　作人有什麼條件

已忘了多少次的慶生

替人間對自己道一聲歡迎光臨

雖天天都有好長的一天

為何轉眼間已一世人

什麼條件也換不回

卻留下這些零件

把條件當是空地想

為今世作清單造一冊賬簿

什麼條件讓我活過今世今生

認真看時　身上的零件和身邊配件

卻是當初投胎作人的條件

伴隨著我走向盡頭

剩下的由後世人說成我的「收藏」

詩與「收藏」

把讀來的詩收藏起來　放在心裡

本不是我的詩　日久咀嚼出滋味

再唸出來時

聽的人都說是我的詩了

因抽菸而收藏了菸斗

剛買時　新得像別人的

等用了才感覺出它屬於我

菸斗的收藏　菸是媒介　建立我與菸斗的關係

它的感覺就像寫詩

迷上菸草薰鼻的滋味　已全身是菸的氣息

有了菸癮之後寫詩

一手提筆　一手拿菸斗

嘴裡吐出來的煙每一句都是詩

詩和菸斗一起都成了我的收藏

我的創作沒有作品

在藝術裡找自己

找到的都成為我的藝術

有一天當我把所有別人的作品收集起來

說那是我的作品時

只要是作品都是我的作品

那時已遍地是我的藝術

處處都有別人的作品正在開花

將落地的花伸手接過來

在手中為我閃閃發亮

她就是作品　我的藝術

人們會說　那花朵已經是你的

接過來的花是作品　也是收藏

在手中看出我的用心

用心收藏的作品　是我的創作

一本畫集　一冊收藏明細　是創作的帳單

所有別人的作品是別人的作品

合在一起就是我的

收藏就像花落在手上

收藏原來是作品

My Collection
Component Parts of Mortal Life

3

我的零件清單
My list of Component Parts

很偶然的機會，那天由林克宗開車到鴻禧山莊隨便逛逛，快到高爾夫球場之前，左邊低窪地帶有棟房子十分特別，還有陳列在戶外的雕像，看來像一家畫廊或美術館，就開了進去。裡頭那麼多的收藏，著實吃了一驚。一位穿西裝的先生好像認出我來，就探問我姓名，然後去把大老闆請出來，介紹說我是台灣美術運動史的作者，馬上就當起我的嚮導，陪伴參觀從法國買的玻璃水晶收藏展，我從未想到過這個領域在台灣有這麼豐富的收藏，在歐洲亦只有皇室裡才看得到。

不久前有人在這裡住了一個月，每天到處寫生，然後向鄰近住戶推銷，賣了不少畫。可是我感興趣的是他的當代法國畫家作品，其中一兩位是我在巴黎時就常看到的畫家，標的價錢並不貴，比起同等程度的台灣畫家要便宜太多了，但我仍然是買不起，只能看看而已。

另外還收藏數百件明清以來與台灣相關的書畫，談話中女主人以「文獻」稱之，由於我是第一次聽到人這麼說，就問旁邊的林柏亭君，他說「差一點的書畫一般稱為文獻」，後來我舉辦七十回顧展，就把「文獻」用在自己身上，自稱七十文獻展。

在談話中我表示願以自己的作品交換，他很高興接受了，先後我換了三件作品：石雕超寫實的「鞋子」，梅原龍三郎的石版畫「裸女」和一位日本雕刻家的木雕「牛」，大膽開口要與人交換作品這還是頭一回，為了盡量使對方滿意，我會選擇價值略高一點的大件作品與之交換，目的是希望以後有看中意的都能順利進入我的收藏。

作者不詳　牛　木雕
2005 年收藏

2005年在鴻禧山莊寄暢園，看到這件日本雕刻家的木雕，老板張允中建議以一幅油畫來交換，當天我就放進汽車後車廂帶回台中。（右頁上圖）

作者不詳　複製皮鞋
石雕　1998 年收藏

初看時以為是石雕，和1980年代在紐約所看到的超寫實作品相當接近，萌生想收藏的念頭，結果是以一幅畫來交換，回家再細看時，原來是用石粉倒模翻出來的。（右頁下圖）

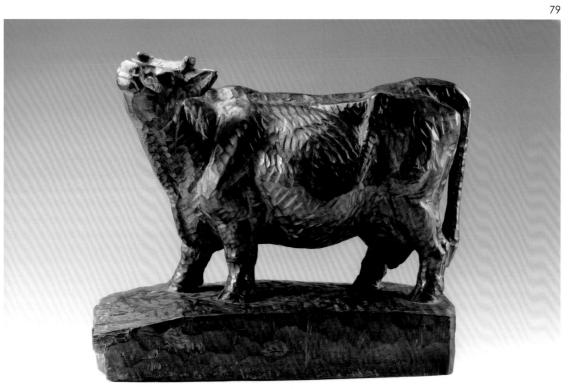

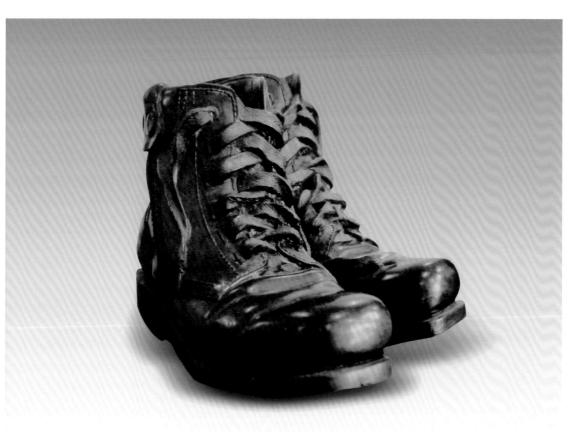

有一年景薰樓拍賣成績不錯，老板招待藝術界朋友到澎湖旅遊，去之前我問當時正進駐在20號倉庫的洪易（因他剛從那裡回來），打聽有什麼美術界友人值得探訪，他說澎湖的石雕風氣很盛，有位叫陳福氣的老先生，和林淵一樣也是自學有成的雕刻家，建議我不妨去看一看。

這名字好記，所以一到澎湖下飛機就向人打聽，在機場的展示櫃上放著很多雕刻品，很容易就找到了「陳福氣」，正如洪易所說，他的作品氣勢較他人強，由於這裡本來就沒有雕刻的傳統，因而各自發揮，不因襲前人的造型和雕法，反而沒有拘束，雕得十分自在，這是東海岸原住民木雕所沒有的特點。

次日在馬公街上逛商店時，有一家咖啡館兼禮品店，擺了一些藝術品，就在那裡看到一個平放在桌上的石雕，作者是陳福氣，我趁機打聽如何可以到他工作的地方去參觀，回答竟說他進了病院，不知幾時才能出來，工作室就在機場對面，如今沒有人照顧，外人不便前往等。

這次來我還有事想找人寫澎湖地區的地方美術史，見到了前任縣長高植澎醫師，找來一位林文義的文史工作者，一口答應願接下此項工作（一個月後自動辭掉）。

晚上我再回到那禮品店交錢訂購那天看上的作品，朋友都說太貴了，對我而言只要真心喜歡，一兩萬元以內對一位藝術工作者是應該取得的報酬，是應有一種尊重。

陳福氣　頭像　石雕
2001 年收藏

在澎湖的一家咖啡廳附設的書店裡，看到這件作品平放在進門的架子上，扭曲的造型引起我的注意，雖是素人的作品（原生藝術），作者卻很懂得處理臉部機能的動感，即使從學院的角度也是件好作品。（右頁圖）

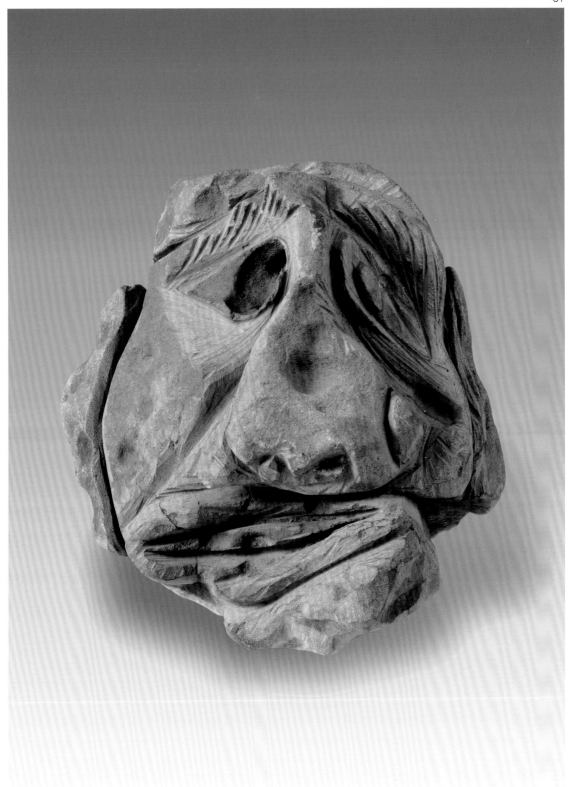

在某場合中我們曾經碰面，直到有一天，他在台中市文化中心展出石雕，才把他的人和作品連結起來，也把名字記住了。

展出的場地很小，進門左邊本來應該是禮品店的小空間，近年被改裝成展示室，展出一些陶瓷、木雕和玉器之類的，由於動線使一般人易於忽略，較少走進來，而那天我好像看到了什麼，想要進去看一眼，作者就在門前向我招呼，引導我一件件看過去，這時還沒有完全把他的名字牢記在腦裡，但作品已深深吸引住我。

他一開頭就介紹自己是雕玉器出身的，因為玉的價錢漲得太高，成本的關係才改作石雕，帶著玉雕的慣性技法去雕石頭，依照石材的造型和質地尋找靈感，看到像什麼就雕成什麼，而多半雕成頭像，特別是佛像中的觀音，我很欣賞他對造型處理的敏銳力，一種是形式化的佛像，雕琢得端莊方正，手法甚是熟練；一種是人像，看似一名修行者的人頭，異於前者表現，非常地人性化，是個有道行的長者，順著石材找出適當的部位把它雕出來，所以每件作品常出現幾個頭，和朱銘不一樣是他的立體造型可以從四面八方來觀賞，在雕刻的理念裡他是完全立體的思考，而朱銘在手工藝的木雕中學到的是單面向的處理，像一座神像雕刻只重視正面觀賞，所以我買回陳培澤的作品放在家裡，可以在桌上轉著欣賞，每一角度都出現不同的造型，他的作品令人越看越有可看性。

陳培澤　聖母與聖嬰　石雕　2001 年收藏
那天，我曾稱讚是全場最佳的作品，它使我聯想到西洋美術史上最早的聖母與聖嬰像。這件小石雕是我買下兩件大作品之後作者送給我的。（右頁圖）

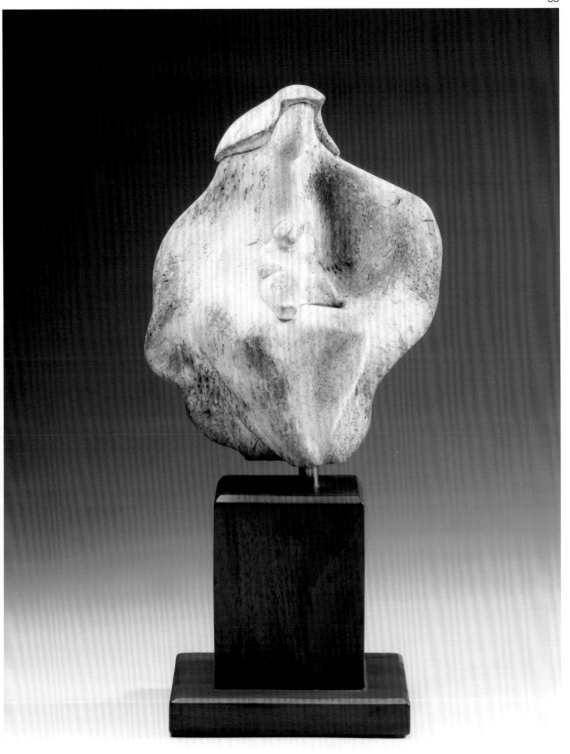

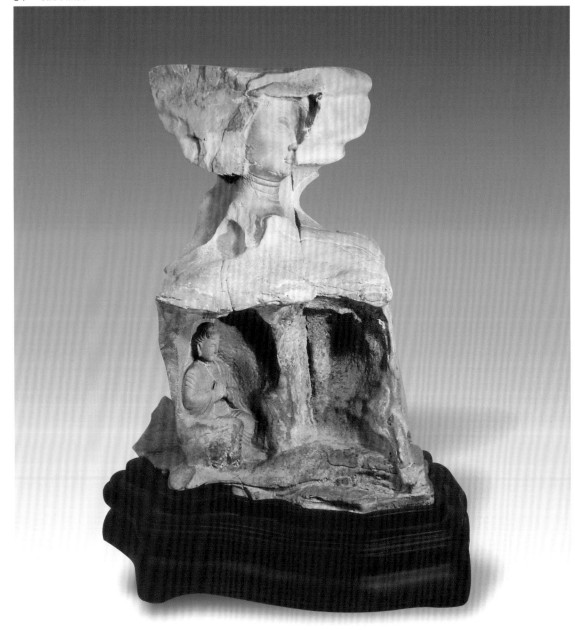

陳培澤　佛像　石雕　2001 年收藏

陳培澤　修行者　石雕　2001 年收藏

在台中文化中心舉辦他轉行刻石頭之後的第一個雕刻展，從造型的處理看出作者對人像變形的敏銳度，是個具有才華的雕刻家。（右頁圖）

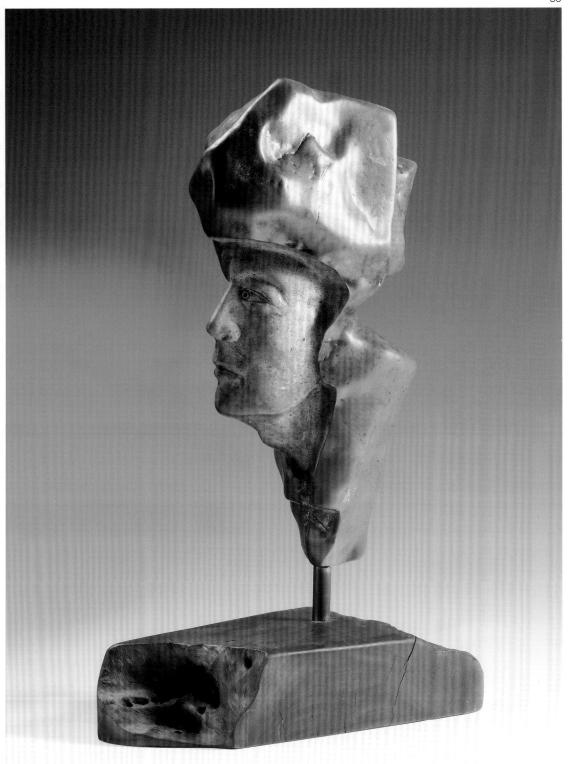

70年代素人畫家洪通在台北畫壇煽起一陣風潮，接著又出現南投山區一位雕石頭的老人林淵。好長一段時間我在美國各地向留學生們講台灣美術，如果沒有講到洪通或林淵，也一定會有人提出來問。尤其與台灣來的畫家聊天，他們最喜歡談的也是這兩個人，當作是畫壇的傳奇性人物有講不完的故事，沒有大道理，卻有極可愛的人間性，聽起來很動人。

那一陣子，美國的台灣畫家沈醉在照片的寫實裡，像是進入一種預設的圈套，這條路走來並不自在，此時看到這種自由自在的塗鴉或類似遊戲的創作，心裡都十分羨慕。

有一天，一位台灣來的黃先生打電話說要拜訪我，來時手上帶了一顆小石頭，原來是傳聞中素人雕刻師林淵的作品，他正是發掘林淵的黃炳松。那天他和夫人及在美國行醫的弟弟一起來，不巧我家正在大掃除，把房子裡的舊桌椅和舊的書報清出一大半，他們來時客廳裡只剩一張個人沙發，只好請來客都坐在地上。黃先生剛從南投政壇退下，想專心為地方上推動文化產業，有許多規劃還沒有實施，趁出國之便把計畫找各方人士討教，該時我離開台灣已久，一切情況已經陌生，雖然提出些建言，大概也沒實際用處。

一年後我回台灣，開車經過埔里，看到路旁掛一個招牌寫著牛耳石雕公園，想起那天來訪的黃先生，就進去打個招呼，一時之間他的大名怎麼也想不起來，只說是董事長，他們聽了就打電話，果然不出十分鐘就見他開車前來，接連兩天受他熱情接待。他對朋友甚是熱心，以後每到南投山區，一定來埔里相會，對林淵的瞭解，幾乎都是從他那裡聽來的，尤其每件作品他都能替林淵說一段極精彩的小故事。

林淵　人頭　石雕　1987 年收藏
1987年，牛耳石雕公園主持人黃炳松到紐約拜訪時，隨身帶來送我的林淵石雕，從此我們成了好朋友。（右頁上圖）

林淵　魔鬼圖騰　木雕　2012 年收藏
林淵向以石雕見稱，所作木雕甚為少見，這件作品令人聯想起美國印第安人的圖騰雕刻。黃炳松先生贈送。（右頁下圖）

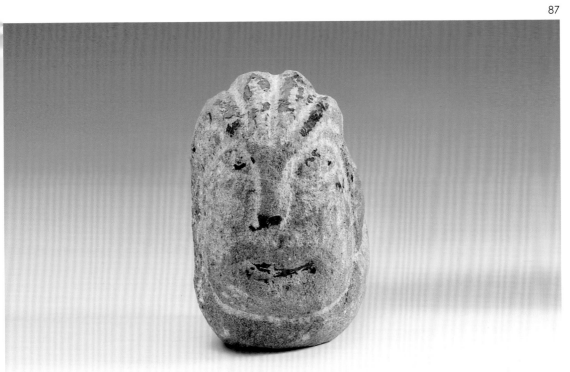

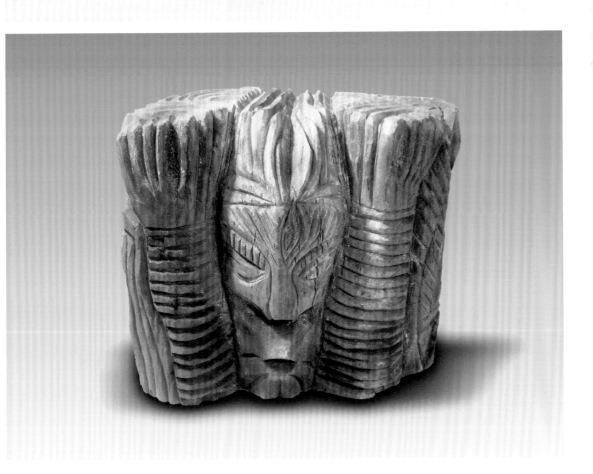

馬浩利用陶土捏出來的造型，說是陶瓷但也是雕塑，因為有很多屬於塑造的成分，雖然不是專攻塑造，對形的掌控並不嚴謹，可是她的手對泥土的敏銳度是一般雕塑家少有的。當作品交到我手上用心觸摸時，傳遞過來就像在與作者對話，這是陶藝的語言。成功的陶藝家原來是能夠在造型的細部和材料的質地中傳遞訊息，讓對方有感受，這是我近年與馬浩的作品長久接觸後得來的心得。

在師大唸書時，馬浩叫馬浩智，後來她愛上莊喆，為了讓名字也平起平坐，把自己最下面一個字減掉。馬、莊二人高我一班，在師大是四七級畢業生，兩人從學生時代就形影不離，被認為是系裡的金童玉女，令所有同學們羨慕。他們班還有幾位優秀學生，如：張義、郭叔雄、周月秀、王鍊燈、郭禎祥、黃華成、簡錫圭等，日後在各領域都有成就。

沒想到畢業後我們在歐洲巴黎又見面了，幾年後在美洲的紐約也見面，這一段時間她們全家人在各地跑，好像什麼地方都曾經住過，什麼地方都有可能遇見，讓這個地球變得很小。以後莊喆的個展中，馬浩的作品經常配合展出，台灣的陶藝界像發現新人一般，給予她許多好評。

有一段時間他們家住在紐約北邊的一個小城，我前後去了兩次，莊喆作品在這期間抽象風格已十分明確，他希望我能寫一篇文章，我也正有此意，不知何故幾年都沒有真正下筆，不過在許多文章裡都會提到他。在台灣美術抽象繪畫領域裡，莊喆屬開創性的先鋒。

馬浩　裸體　陶藝
1992 年收藏

大學時代高我一班，日後她專攻陶藝，這件女體在似與不似之間，看到就想伸手摸她。頭頂的假花是我為它加上去的獻禮。（右頁圖）

在美國有很多南美洲移民，我們都稱他「阿米哥」，這是西班牙語「朋友」的意思，不相識的人也彼此稱呼「朋友」，後來不知怎麼在美國的華人就將這一族的統稱叫「阿米哥」。當然由於波多黎各是美國屬地，所以到美洲大陸謀生的也特別多。

在我還沒有拿到綠卡前，很想到美國境外走走，等了好久，終於等到機會，到這個中南美洲的小島一遊，在那裡我用很便宜的價錢買了一尊小木雕回來，將之取名為「阿米卡」，另有名字叫「捆甘蔗的女工」。

那天從美術館走出來，心裡念念不忘著裡頭俄羅斯近代大師列賓的油畫，相信不管哪位畫家，走到他的畫前一定會站著看好久才肯離開，走之後還會在心理惦記著，甚至回味無窮，這叫做「列賓的魅力」。

對列賓這位大師，是我那幾年閱讀中國的美術書刊之後才略有所知，過去大學美術史課裡是不會提到蘇聯及東歐的美術，不僅不知有列賓，同時代的寫實畫家，也不知道蘇維埃的時代還有過前衛藝術的運動，而其作品竟能在這小島上看到實在不可思議。如今在聖彼得堡還有列賓學院，吸引全世界美術愛好者前來瞻仰。

這個島有幾分像台灣，反對黨所用旗幟，從遠處看過去和民進黨旗很像。這裡的治安顯然極差，不然每一家獨棟的別墅，就不用以鐵籠整個籠罩起來怕小偷入侵。在波多黎各大學的美術系門外，有一座大木雕，和我剛買的雕刻幾乎一樣，才知道其所以便宜，是一件名著縮小的仿製品，至少它是原木雕成的，具有少數民族勞動者特質，應該是出自學院藝術家之手。

波多黎各近旁有海地跟古巴，前者說海地語，其實和法語差不多，整個南美洲有英語、法語、西班牙語和葡萄牙語四種因殖民而出現的語言，但是這些話也融化成本土的各自語法和語調，配合了當地文化的性格，對我們外國人來說，要很用心才能溝通。

作者不詳　捆甘蔗的女工　木雕　1989 年收藏

1989年，我與友人同往美國西班牙語地區、最南的一個離島波多黎各旅行，島上政局一直在獨立與不獨立之間徘徊，這是我在木雕廠裡買到的伏身在地上綑綁甘蔗的女工。（右頁圖）

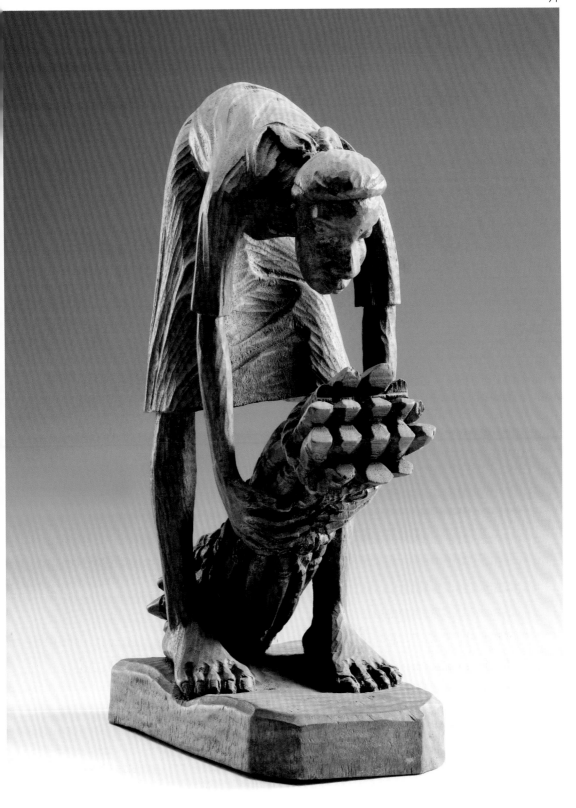

1996年我剛回台之初，任職彰化師大的一年裡，每次到鹿港都由溫文卿領路到處參觀，看古蹟、吃地方美食、到古董店裡挖寶，那時由於在台灣沒有自己的房子，看到什麼喜歡的都不敢買，尤其古家具，雖然愛不忍捨，想想也只好放棄，結果幾次到鹿港只買到一個小木雕。

當我下決心要買，溫兄替我向店家出價錢，說我是《日據時代台灣美術運動史》的作者，對方馬上唸出作者名字來，但還是不肯降價，買古董不能出價錢令人感到十分沒趣。溫兄在這裡人面很熟，可能雙方都是收集古董的關係，看似還有幾分敵意。

溫兄原本是販賣雞鴨的，不知幾時開始，由於收集古物連帶自修了台灣史，幾年後已可以到學院裡演講，從他的語言用詞，十足是個鄉下的老實人，但他對歷史文物及史蹟的瞭解，聽得出是花過一番功夫學來的，終成為中部地區民俗文物的專家。那幾年他與彰師大美術系之互動頻繁，經常與系裡教職員同往各地參觀交流，在中部文化界是相當有分量的人物。

這件古董雕刻大概沒有超過五十年，我只看到造型和雕工頗具寫實功力，令我想起當年黃土水進東京美術學校時帶在身邊的那尊李鐵拐，和我在波多黎各買的木雕有異曲同工之處。

溫兄講的台語是標準的海口腔，令人感覺到這個木雕也是說鹿港話的，鹿港到今天除了口音已不再有什麼特色可言，然鹿港人跑多遠口音就傳多遠，在法國留學的鹿港人王人傑連說法語也帶鹿港音，這才有趣！

作者不詳　騎馬的老翁
木雕　1996 年收藏

1996年，由溫文卿領路，在鹿港大廟前的古董店裡翻箱倒櫃找到看來不甚顯眼的騎馬老人木雕，雖不敢說是古董，但憑作品的雕功知道出自名家的手，和波多黎各買的〈捆甘蔗的女工〉放在一起，形成很好的比照。（右頁圖）

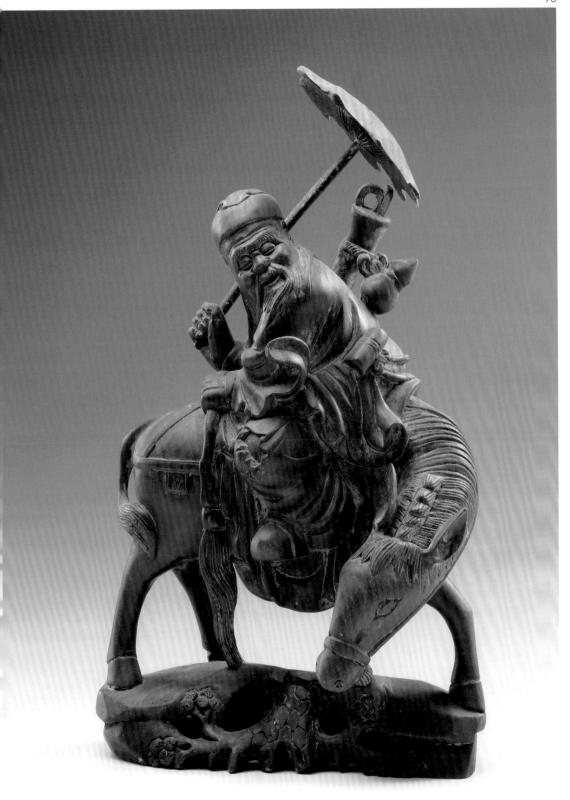

台中的美術領域裡雕塑占有很重的分量。當初在我出國之前，台灣島內從事雕塑的人屈指可數，沒想到四分之一世紀後回來一看，僅中部地區重量級的就有二、三十位，且年輕的一代不斷地崛起，組成人數眾多的中部雕塑協會。

有一年我到玉山下一個度假村，評鑑剛設置完成的公共空間藝術，看到四、五件作品都不甚理想，但已經通過評審安裝上去了，所以只提出一些意見，沒辦法做多少改變。離開之前在櫃台上看到一尊銅雕，是台灣原住民青年作跪姿拉弓的動作，是件少見的好作品，不知何人所作。大約隔了半年，在台中大坑的天染咖啡廳再度看到這雕塑，因這裡有余燈銓的展示室，當然是他的作品。由於過去的題材多以天真的孩童，以及懷孕少婦為主，突然看到這麼粗獷的壯男雄姿，令人不敢冒認會是他所作的。

那天在玉山下，當我手撫摸在這件雕像時，心裡已認為這造型代表的就是台灣人的原型，應該屬於這座山的一部分，為何沒被評審的專家選上，而僅挑選那些建築空間的裝飾物，從那時起我就希望自己也能收藏到一件。有一天終被我遇到了余燈銓本人，告訴他我的意願，他也表示自己的作品正希望能有我這樣的人收藏，等他準備好了就送到我家來，終於我買到了自己所要的作品。

余燈銓　拉弓的男人　銅雕　2001 年收藏　（右頁圖）

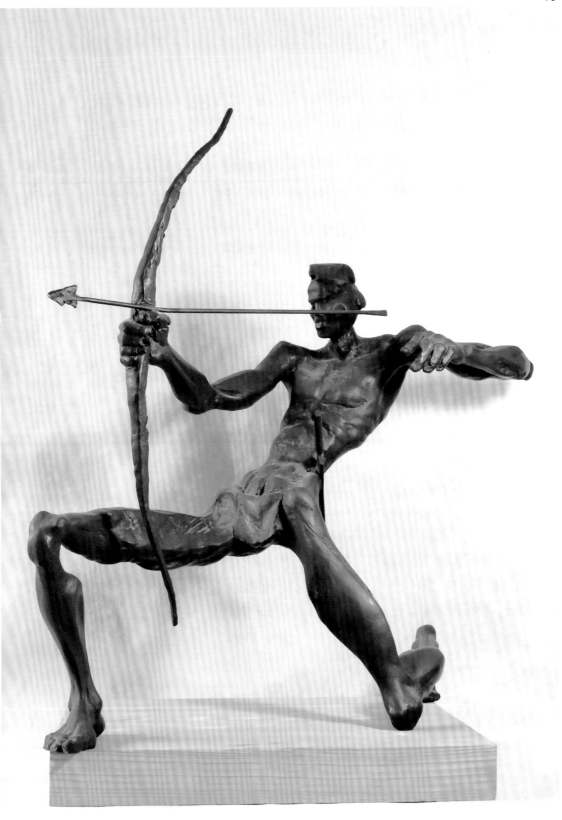

回台灣定居以來，經常有機會到東岸旅行，後來認識了台東文化局長林永發兄，受他熱情邀約，到東部的機會更多，結交了很多原住民藝術家。有一位叫阿亮住在布農部落的藝術村，每次去就由他引導拜訪當地的藝術家工作室，沿路講解，對台灣南島語族的民俗風情有了更進一步瞭解，增進不少對台灣美術的認識。

有一回在布農部落作客，吃過晚餐我們到藝術村看他們排演新劇，九點多排演過後就走到阿亮的工作室來，上回我買了他的一個陶甕（排灣族貢器），想看看有什麼新作，在地上角落裡發現兩尊小木雕，雕的是長了翅膀的人像，相當有個性，雖未完成，卻又沒有什麼好繼續雕下去，僅順著木頭的原型做出部分改造，有很粗獷的造型風格。

阿亮說明他獲得這兩件作品的經過：有一天Siki（希巨）到他這邊來，說需要一些錢給小嬰兒買奶粉，便從車上拿出這兩尊木雕想與他換，我不知道那時阿亮用多少錢買下，但覺得這程度的藝術品有一定的價格，再怎麼打折，還是以六千元買下其中的一件。回家放在朱銘水牛的旁邊，客人看了品頭論足，從評語可聽出對兩人藝術的評價，並不如名氣有那麼大差距，亦不知朱銘識不識希巨這位雕刻家？

▌希巨 頭頂上的手指 木雕

這件作品是作者親自挑出來贈送的，我們從台東抱著他坐車回台中，沿途撫摸雕刻紋路，感覺到自己是以觸覺在欣賞一件雕刻藝術。

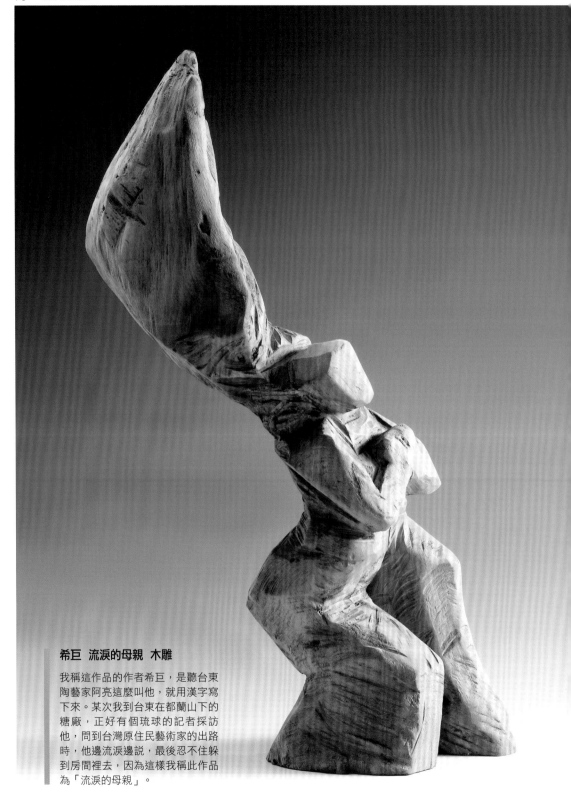

希巨　流淚的母親　木雕

我稱這作品的作者希巨，是聽台東
陶藝家阿亮這麼叫他，就用漢字寫
下來。某次我到台東在都蘭山下的
糖廠，正好有個琉球的記者採訪
他，問到台灣原住民藝術家的出路
時，他邊流淚邊說，最後忍不住躲
到房間裡去，因為這樣我稱此作品
為「流淚的母親」。

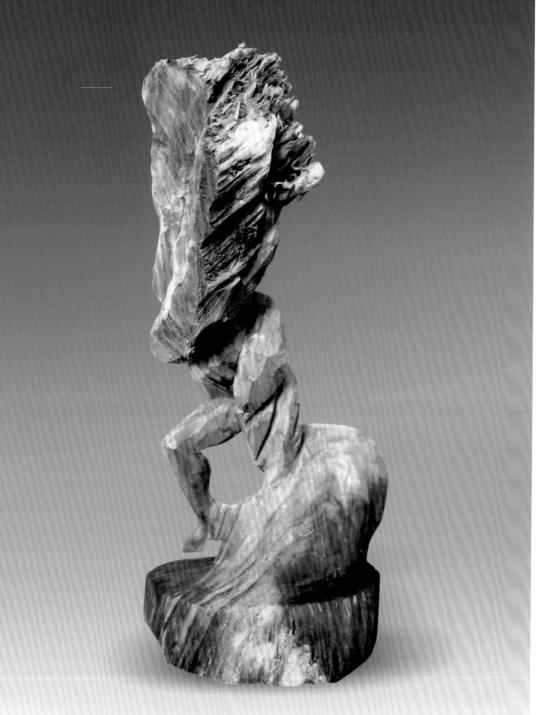

希巨　髮舞　木雕　2012 年收藏

因為訂購希巨的「勝利女神」像，作者一高興又附送了這一件小作品，每次附送得來的作品帶回家之後常感到它才更好。甩頭髮的女郎已全身都舞起來，充分展現雕像的動態。

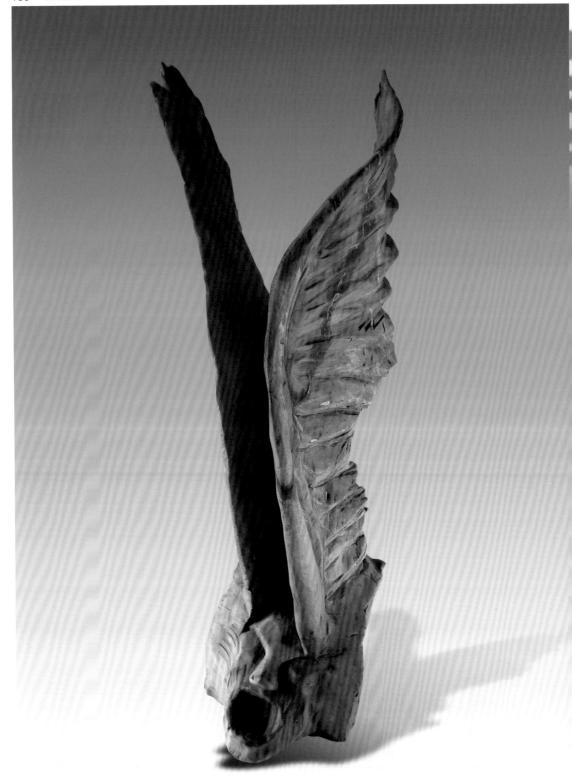

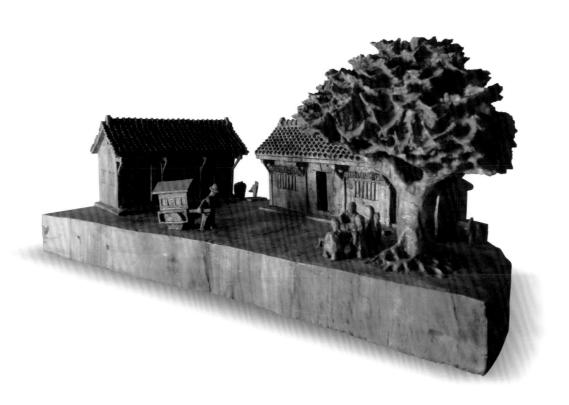

希巨　勝利女神　木雕　2012 年收藏

這是我所收藏希巨作品中體積最大的一件，第一眼看到時就聯想到巴黎羅浮宮進門石梯頂端的「勝利女神」石雕，故將之也取名〈勝利女神〉，希巨的特色在於創造展羽飛起的動態，放在我家進門處，代表主人對賓客的歡迎。（左頁圖）

花蓮素人雕刻家　農村人家　一體成型木雕 2011 年收藏

在花蓮海邊的維納斯畫廊看到一件別開生面的木雕正在展出，作者是開過大卡車的中年人，和當年林淵一樣因興趣而當了雕刻家。所謂一體成型，就是從一塊完整的木頭逐步雕進去，最後終使一處農家生活現形。可惜我已不記得作者姓名。（上圖）

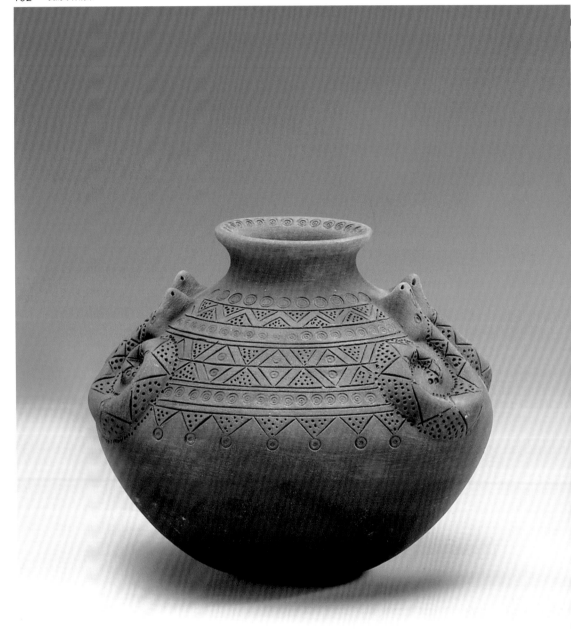

廖光亮（阿亮）　仿阿美族陶甕　陶塑
1999 年收藏

在台東布農部落廖光亮工作室第一次買到
的作品，買時只當作是件台灣原住民的器
物。（上圖）

廖光亮（阿亮）　陰陽人的怒吼　陶塑
2010 年收藏

這是難得一見的好作品，那麼大的陽器野性十
足，張開的大嘴象徵女人的陰部，是個陰陽同體
的奇特品種，故稱為「陰陽人的怒吼」。（右頁圖）

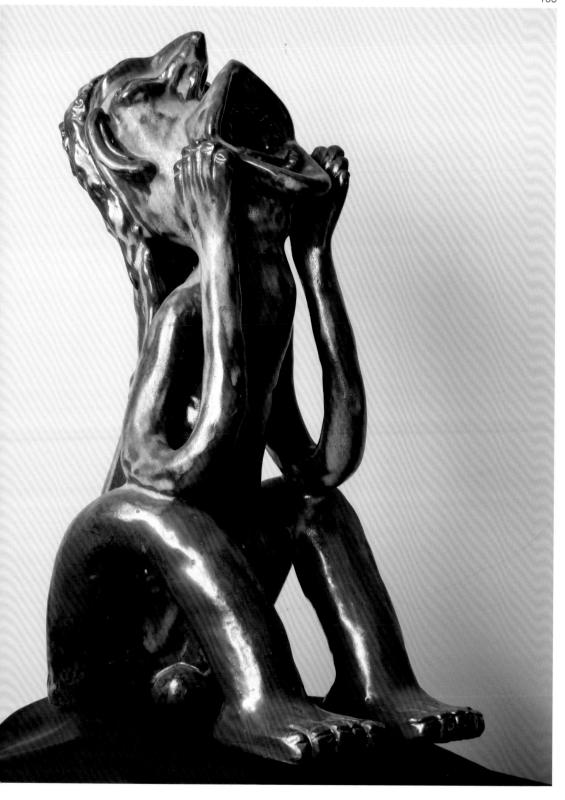

2013 年10月間在南投文化中心舉辦的展覽裡，鄧楚臻的工藝美術作品展，由於作者是伊凡的妹妹美滿的好友，所以我被請去在開幕的當天，以來賓的身分致詞，近年來在展覽會場上講幾句話替藝術家打氣，已成了我慣常的工作。

　　楚臻女士暫時以手工藝家界定她的角色，憑其可能發揮的潛力未來性頗高，所涉及的領域將不僅限於工藝。這次在會場上有一件石雕，雖然放置在中央位置，但觀賞的路線順著走過去，反而容易被忽略，我也是到了臨走之前才看到，第一眼給我感覺認為不是她的作品，因為與展場上所有風格不相協調。這是一座精簡造型的石雕，類似前世紀初期法國雕刻家阿爾普（Jean Arp）的作品，看了下方的字牌確定是她的作品時，我說：「如果今天展出的作品是從這風格發展出來的，那就很有看頭了，我會考慮收藏其中一件……」這話不知被誰傳出去，就說成我想購買這一件。

　　展覽結束後，有一天作者開車把作品送來，就這樣而成為我的收藏品，過去我收藏的多半是寫實的木雕，頂多是具象的變形，像這種抽象作品，應該是第一件，而且是個完全沒有名氣的藝術家，但在我心裡已能預期，若她發展下去是會有前途的。然而她是不是肯從這方向作抽象的探討就很難預料，也許只是偶然興致做出來的，成為跳脫風格外的唯一試作。

　　今年初她到巴黎進修，有留下去的打算，由於是多方面才能，未來如何實難預期，甚至可能留在法國開發自己的前程。

鄧楚臻　飛越　石雕
2013 年收藏

這是一件普通人力量無法抬起來的重量級石雕，自從搬進來之後就沒有再移動過，但我還是經常轉換角度在觀察，伸手去撫摸。（右頁圖）

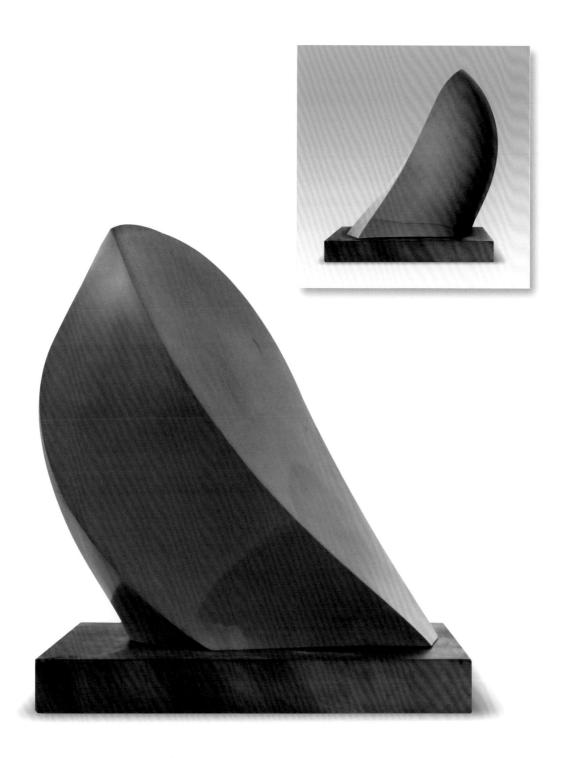

大約1976年，楊英風到紐約在我家住了一些日子，聊到他的藝術創作時，我建議為他作一次訪談，內容分成他進行中的新望佛教大學、雷射藝術和台灣新起的雕刻家朱銘。由於朱銘是他的在室弟子，近年以木刻〈同心協力〉一舉成名，成為台灣文藝界興起鄉土藝術風潮最具代表性的雕刻作品。那天楊英風談了很長朱銘學藝的過程，對這麼一個鄉下成長的年輕人，如何引導進入藝術之門，他的確費盡心思，後來我每談起楊氏的成就，除了雕刻和版畫，一定特別讚揚他教出朱銘這樣的雕刻家，更是他這一生的一大功德。

朱銘在楊英風調教下，從太極拳找到天人合一，作為藝術家的思維和人生，個人天生對材質的敏銳，能在造型中對質與量的美感作適當的掌握，加上太極的張力，使雕刻的動勢出現更強的力道，這在過去的台灣雕刻中尚未見到，是他之所以受到重視的原因。

不管將來朱銘的雕刻發展到什麼程度，太極所啟發的「力」的延伸的理念，將是他這一生創作的主軸，形成代表這時代的朱銘風格，也是他老師楊英風的作品未曾達到的，做為學生的朱銘代為推展出來了，是將來台灣雕刻史最值得重視的一點。

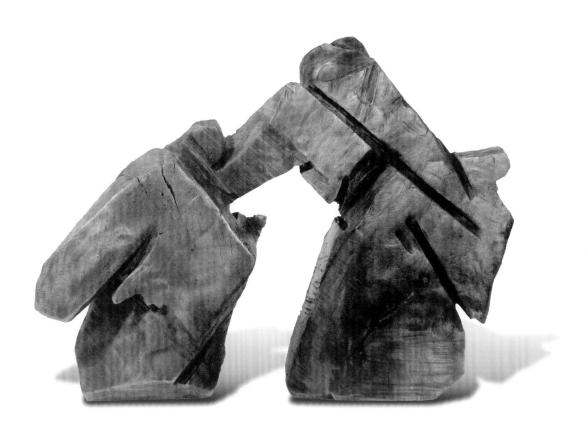

朱銘　太極　木雕　2013 年收藏

2013年初在埔里牛耳石雕公園舉辦的黃炳松夫婦結婚六十週年宴席上，遇到前來祝賀的朱銘，說有小件作品要送我，兩週後果然收到這件雕刻。是我所看過他的雕刻中最出色的一件，當然，也是我身邊最珍貴的收藏之一。

朱銘　太極拳　玉雕　2013 年收藏

2013年2月，埔里黃炳松夫婦結婚六十週年宴席中遇到朱銘，拉著我到他的座車，取出用報紙包好的玉雕要送我，這種作品適合拿在手中把玩，玩上了便片刻不離身。

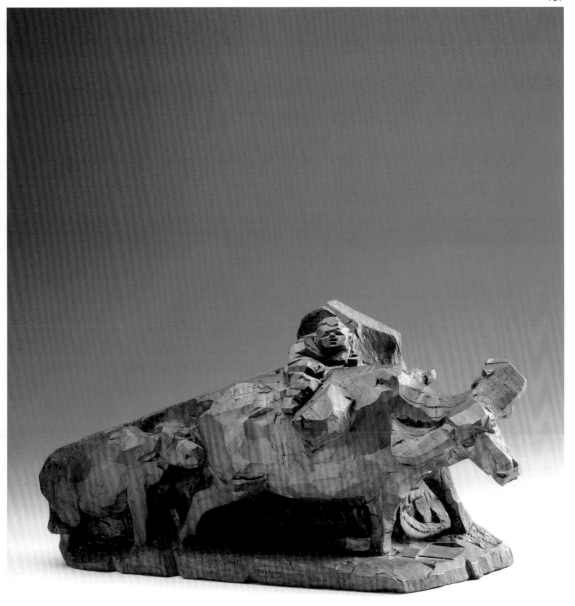

朱銘 水牛母子 木雕 1980 年收藏

那年他到SOHO畫廊開展覽，在紐約住了好一陣子，這是他美國的首次作品發表會，回國
之前做了幾件水牛小木雕送朋友，這是其中一件，從刀法，已足見他對牛造型的熟悉程度
（據說他的生肖是屬牛的）。

台中20號鐵道藝術村的駐站藝術家裡，少數的女性陶藝家林壻瑛，在 1990 年代已相當受到肯定，她的特點在於造型結構，而不是注重量產的碗瓶形式的翻模，幾年後她搬出 20 號倉庫，在別處找到更理想的工作室，那時起她在各地舉行展覽，我也從此時開始注意到她的作品，印象中她的風格起先偏重造型，色彩多半是灰色調，以幾何形為組合體，異於台中地區陶藝界的傳統形式（中部陶藝名家蔡榮祐的系統已建立穩固基礎，有廣泛的影響），可以說在台中地區是異軍突起的新秀。

最近幾年她和伊凡已有很好的友誼，伊凡常帶家人和朋友去參觀她的陶瓷工廠，每次去都會帶回一件喜歡的作品，然後再慢慢地把錢付清，前後已買進三件，其中一件她最滿意的作品，在 2013 年一次 6 級地震中，由於基座不穩摔到地上斷成三大塊，本來已無法再保存，但又覺得可惜想再補救，卻久久不知如何下手，就留著也算是一件殘缺收藏品。

又過了兩年，伊凡找到一種紙漿，和原作陶的部分接合一起，出現另一種新造型，取得林壻瑛的同意，當作是兩人合作的一件新作，安置在我家入門的地方，客人進來第一眼就看到這作品。

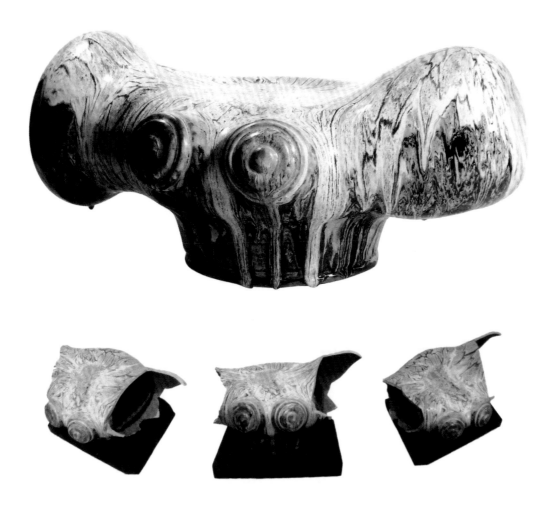

林墡瑛　陰陽雙修　陶塑　2008 年收藏

這件作品是伊凡從林墡瑛的工作室裡帶回來的，初看時還不覺怎樣，等我找好位置擺上去
一看，果然是上等之作，這作品只看單面，有句話「縱看成嶺側成峰」，而它正看兩顆乳
房，側看一根陽具！所以取名「陰陽雙修」，是我對作者的一種敬語。可惜在一次地震中
摔落地上，令它變了型，乳房還在，陽器破了，「破」也是一種悟！

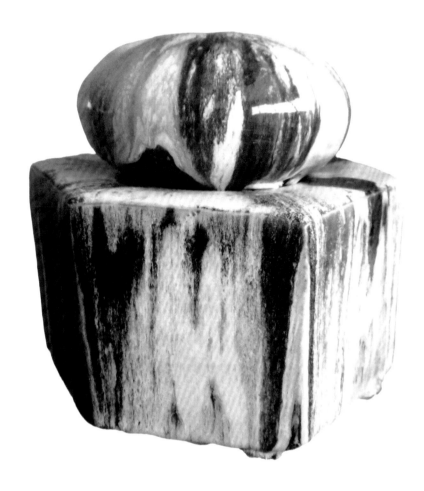

林墡瑛　盒的造型　陶塑　2006 年收藏

這件陶藝作品自從放到客房，越看越像核能發電廠的原子爐，感覺冷冰冰地，好長時間不敢動它，擔心有一天突然爆炸，是家裡的一顆不定時炸彈，時時刻刻有危機感。

**作者不詳　土著小人物　木雕（巴里島）
1997 年收藏**

1997年我在彰師大任教一年半，隨畢業班旅行團到印尼巴里島，這件土著木雕藝術是在一個小工作室裡買到的，雖然是仿造的工藝品，但造型十分吸引人。（右頁圖）

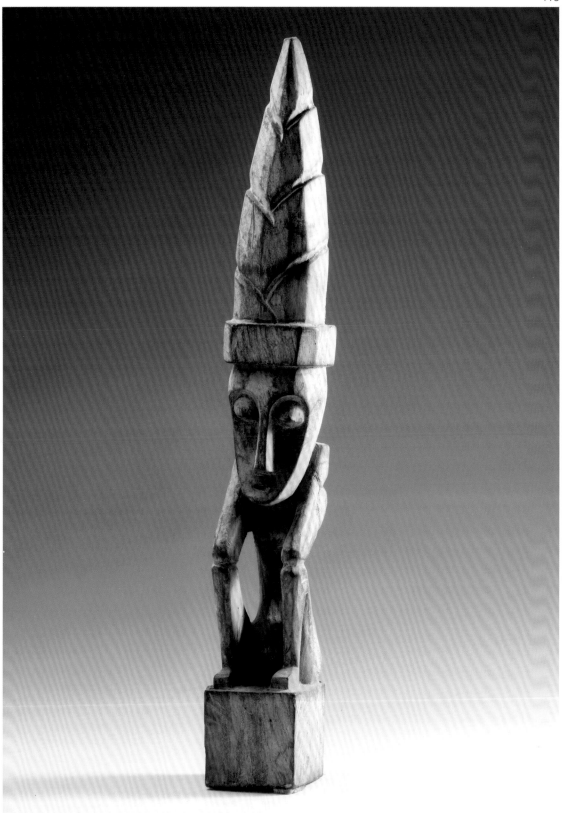

蒲氏父子是台灣雕刻界兩代皆有成就的雕刻家族，父親蒲添生在藝壇上算是頗具傳奇性的大師，蒲添生在日本師事朝倉文夫，是明治以來最有聲望的雕刻大師，早年在朝倉工作室十年，是朝倉認定的入門弟子。尤其近年來紀念館成立，挖掘出許多早年的資料，更加覺得他有個多彩多姿的人生，相比之下，作兒子的蒲浩明反而平常無奇，少有人談論，多少令我要為他抱不平。

他們兩人都以塑造人像見稱，舉凡台灣地區，尤其北部的名人，如台北市長、董事長、中央級的官員從總統到院長、部長、大學校長等，在他保留下來當紀念館的工作室裡，頭像就不只一百顆，我常在想，作了這麼多的人頭，賺來的佣金至少上億，但是從可見的工作環境，一點也看不出曾經富有過，這是一直令人困惑的。曾經向蒲浩明問起，回答只說「不會理財」，卻不知是怎麼把錢花掉了，如果我有一部小說裡寫到蒲家，一定要替他們找個理由才行。

蒲浩明　謝里法胸像　泥塑翻銅　2009 年收藏
為了塑一個更大的半身相，事先打了這個草稿，雖然只掌頭大小放在書架上，每天走過時看一眼，越看越覺得深緣，作品雖小卻能成功捕捉到神韻，從作品我看到了自己。蒲浩明是當今台灣最出色的人像雕塑家。（右頁圖）

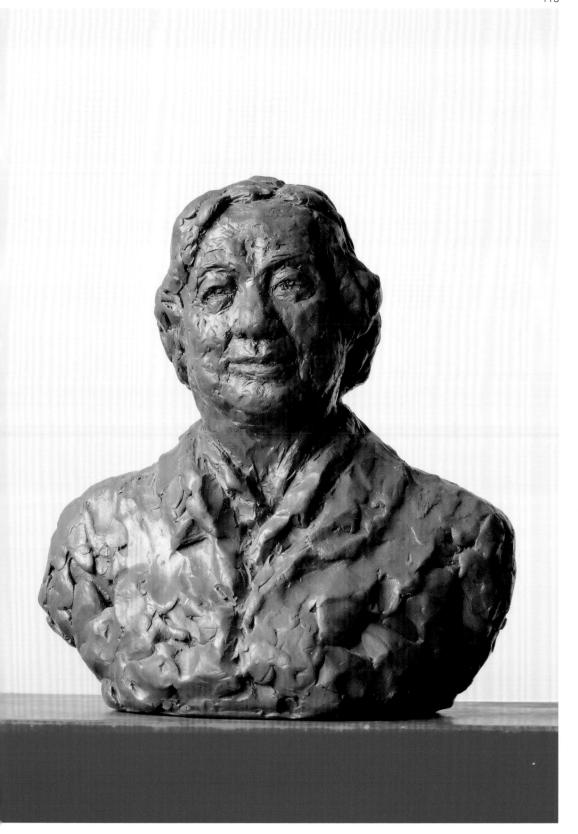

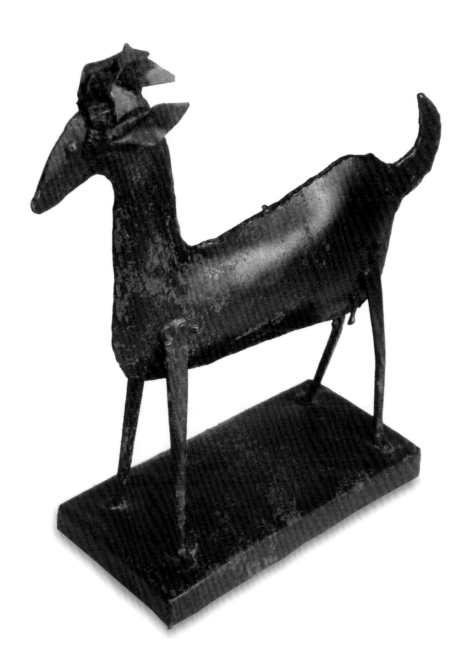

郭博州　黃金世紀　彩繪陶藝　2008 年收藏
在台北福華沙龍參觀郭氏的個展中看到他的新
作，那天在廖修平的建議下以一幅絹印版畫作
交換，獲得這個作品。（左頁圖）

作者不詳　小鹿　金屬銲接　1998 年收藏
本來要找一頭小牛，結果買到一隻小鹿，百
貨公司地下層有古董正廉價出售，讓我碰
上，這隻小鹿是撿到的，也是一種緣分方才
獲得。（上圖）

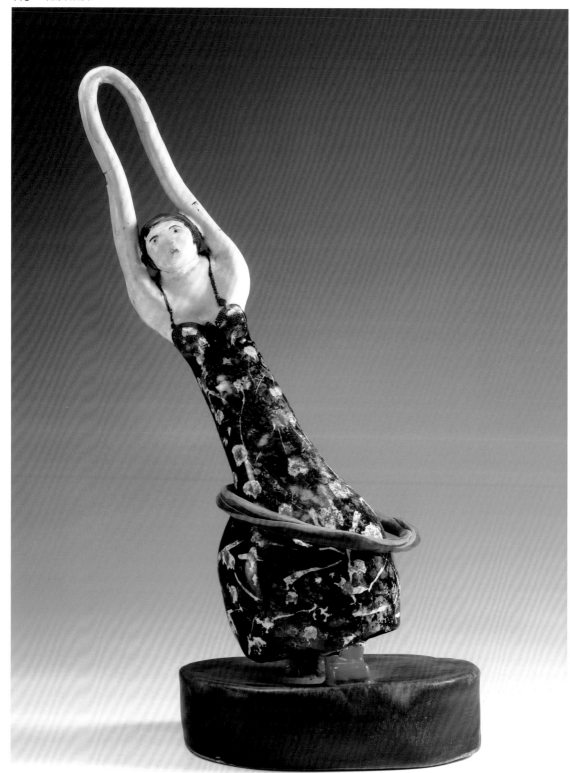

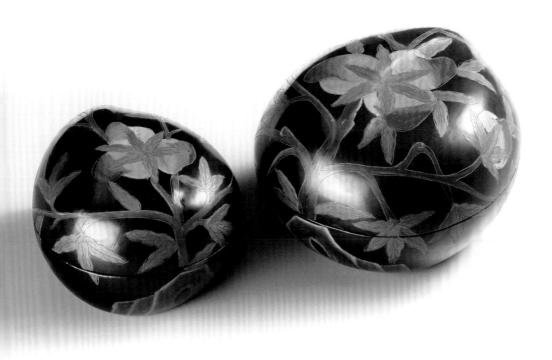

郭皆貴　玩呼拉圈的女人　陶藝
2000 年收藏

2000年初，與景薰樓林振廷夫婦同往埔里拜訪黃
炳松先生，順路拜訪畫家柯耀東，看到一件造型特
別的陶藝〈玩呼拉圈的女人〉，是柯夫人的作品，
驚覺此人是個天才，便將它買下帶回家。（左頁圖）

作者不詳　心型餅盒　日本傳統漆器
2001 年收藏

2009年，在日本的白川小城無意中發
現，前後來過兩次，但也只買到一大一小
的兩個漆器糖菓盒，是桃子造型，上面圖
樣典雅，第一眼就令人愛不忍捨。（上圖）

**洪易　兔年與蛇年應景之作　陶藝
2013 年收藏**

過年時台中市政府寄來禮物，前年寄
的是兔子，隔了一年又寄來捲成一團
的蛇，一看就認出是洪易的作品，值
得永久收藏。這回市政府做對了，送
禮就應該送這種成本不高又有收藏價
值的禮品。

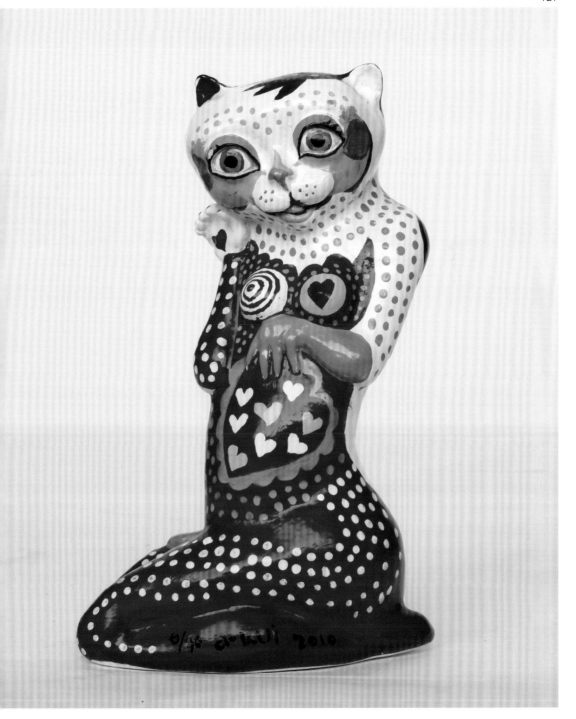

許自貴　愛的貓貓　泥塑彩繪　2011 年收藏

從紐約當學生起，許自貴就在做各種奇形怪狀的立體造型動物，記得當時是用紙漿塑成的，近年在畫廊看到，拿在手上覺得很重，應該是換別的材料。他的造型又滑稽又有些邪門，天真而有些搞怪，看久了便覺得是他本人的化身。

　　由於經常在歐洲各地旅行，每到一個地方除了拜訪古蹟、美術館和名人舊址，也到鄉間的趕集市場走動，偶而看到喜歡的古董，只要非出自名家手筆的，看來有些年代，質地又好，功力也深，價錢尚不算太高，以我的能力可負擔得起，而且旅行中能帶得動的，就買了帶回家，當作這次旅行的紀念品。

　　最早在巴黎市郊的救世軍舊家具場買到各地人家捐贈的小飾物，如舊花瓶、茶壺、老玩具（削鉛筆的）、餅乾盒等，後來逐漸摸索出一個方向，收集古銅幣及紀念章，上面都有很不錯的浮雕，尤其名家的紀念幣，上面刻有本人的雕像，另一面則是從他的作品翻製的浮雕，拿在手上就如同拿一件藝術品，感覺非常好，這種採購，為我每次的旅行增加了許多樂趣。

▎作者不詳　茶壺　陶藝　1994 年收藏
這茶壺在法國里昂的手工藝展示館中買到，於1993年前後，金屬與陶土合成的獨一無二的陶藝品，雖不能使用，只看上它獨特造型，反而愈感珍貴。（右頁圖）

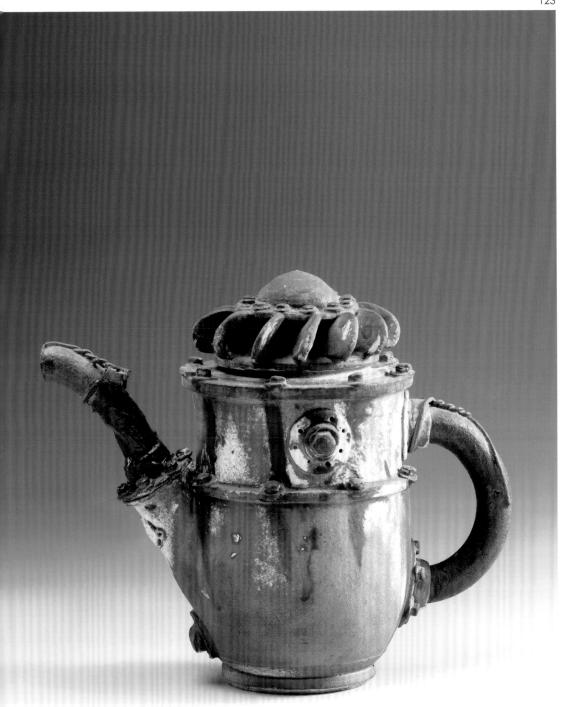

作者不詳　削鉛筆小玩具　玻璃、金屬等媒材　1998 年收藏

巴黎市郊的一間救世軍二手貨販賣場，是我在巴黎有了房子之後經常去的地方。我們家的
桌子、椅子、櫃子都從那裡搬回家。這是早年法國小學生用來削鉛筆的小玩具，共十三種
不同式樣組成一套，同樣的造型近年又在台灣出現，在我這裡已收藏了十幾年，最近才將
這套收藏贈送給替我製作版畫展的王麗雅女士作紀念。

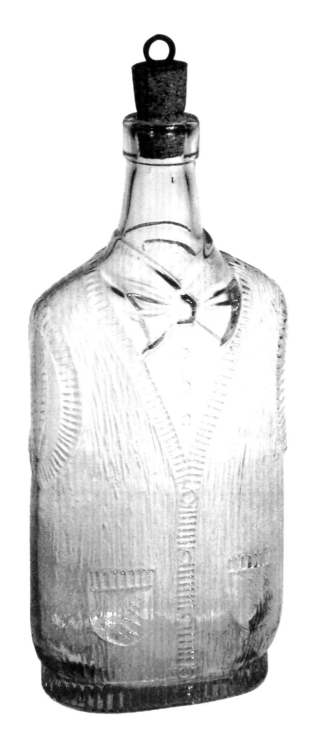

作者不詳　打蝴蝶結的玻璃紳仕　2001 年收藏

買這個玻璃瓶時竟忘了打聽是哪裡設計製造的，我的其他收藏都有國籍，就只有它沒有，
所以每看到覺得過意不去，只好讓它加入台灣籍。

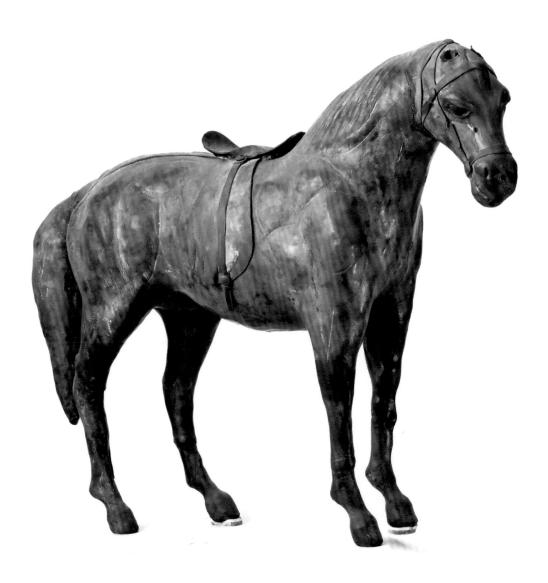

作者不詳　馬　皮革手工藝　2003 年收藏

在德國某城市大街一個阿拉伯人的攤上偶然看見，因好奇不知是怎麼做成的，買回家來研究。

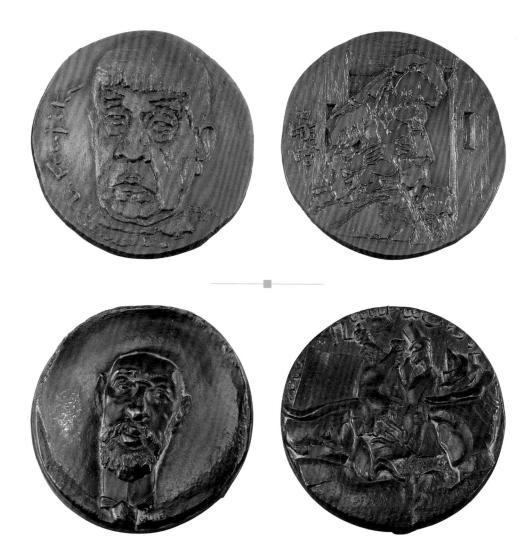

藤田嗣治、羅特列克等紀念銅幣（獎章）　1990 年收藏

在法國南部坎城一個露天趕集裡，偶然發現兩個銅幣，畫家藤田嗣治和羅特列克的浮雕頭像，背後是他們的作品，塑造的功夫令人讚嘆，便湊足美金將之買下來。我開始思考或許往後可拿紀念銅幣作為收藏重點。日後終於陸續又收藏一些，每次出國只要看到，一定出價錢買下來。之後我又在歐洲買了好多，但還是最喜歡早年得到的兩個銅幣。

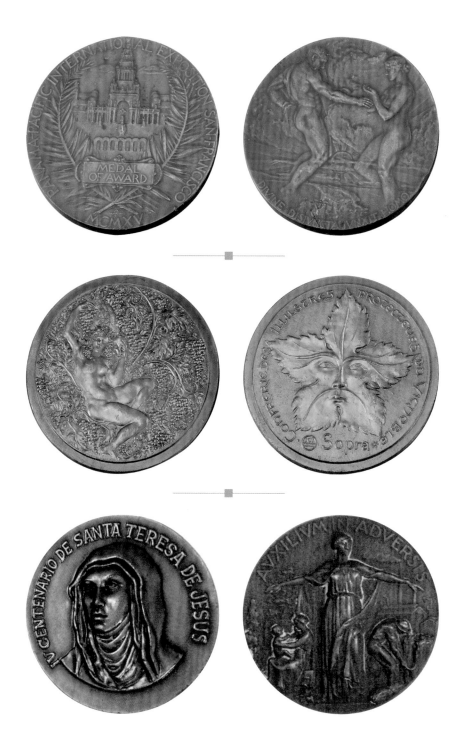

自從1996年回台定居，每年一兩次到宜蘭住上幾天，成了我生活中不可少的行程。每次來到宜蘭，一定前往探望畫家王攀元，有一回出門之前想不出該帶什麼當禮物，就順手拿了一幅近作小畫，畫的是山岩上的小牛，也許攀老會喜歡，沒想到他接下我的畫後，就拿出一幅自己的畫回送我，比我的小畫至少大了六倍。反令我感到受的是大禮，下回不知該帶什麼過來，或者我什麼都不該帶。

與攀老的結交要回到1963年，我為了準備留學，在宜蘭鄉友的協助下，到此地的救國團展覽室開畫展，最後一天來了一位老先生，其實那時他才五十歲，用一種聽不太懂的方言告訴我，要買其中的一幅，但今天不能給我錢，要先把畫帶走，這當中還說了些什麼我只聽懂一句說要把錢交給身旁的朋友何福祥。很久過後並沒有寄錢來，是不是該寫信去討錢，我猶豫了好幾天，也許老先生事忙忘記了，也許身邊的錢一時籌不足。討錢的事我一直很自責，他很快就回我的信，說那天畫拿走之後，第二個月領到薪水就已經交給那位友人，並說寄出這封信的同時，他也另寄一封信給何先生，都七個多月，不知何事耽誤。

就這樣我出國去了，再見面已是二十五年後，彼此不再提當年，直到有一天，吳忠雄老師在攀老客廳把話說開來，特別提到那一年他女兒大學註冊學費不足，少了這五百元。他之所以買畫，不外就是為了助我出國學畫，他送我的這幅「黑太陽」在我的收藏裡代表的還有過去的那一份情誼。

2001 年拜訪王攀元時，獲王攀元贈送油畫一幅，左起：謝里法、吳伊凡、王攀元、王夫人、吳忠雄、吳夫人。

王攀元　油畫　1999 年收藏

和伊凡兩個人抬著這幅王攀元贈送的畫坐火車，好不容易才到家，這幾年掛在客廳，看來
只有簡單幾筆，但越看越複雜、越有東西，迄今還不知該用什麼字眼形容。

陳昭宏　泳裝
絹印版畫　1980 年收藏

大約是1980年前後，陳
昭宏在畫廊每年都有展
覽，又想到要印版畫，和
我一起研究攝影製版的套
色方法，這幅作品是他試
驗作版畫之後較成功的一
幅。（左圖）

陳昭宏　睡美人
水性顏料　1981 年收藏

這是一幅明信片大小的袖
珍作品，他試用噴的方法
製造效果，以增進描繪時
的柔軟度。（右頁圖）

約在1965年，陳昭宏才二十出頭就隻身到巴黎想當畫家。聽說他是夏陽的學生，用聘僱簽證來到法國。不記得過去在哪裡見過一面，第二次見到是在拉丁區，他穿拖鞋跑步過街到咖啡廳買香煙，我正好走過，就一起進去喝咖啡，兩人這樣才熟起來。

　　過不久他到我住處來，樓上住的是蘇朝棟，也下來一起聊天，沒想到一聊就聊到第二天清晨。只記得他們兩人為一條街的名字爭了整個晚上，走出大門，還說過幾天會再來，暗示兩人的爭論沒有結束。

　　兩年後他去了美國，隔年我也移居紐約，大家又在那裡見面，卻傳來蘇朝棟在巴黎跳水自殺的消息，那一陣子留學生裡頭狀況連連，1968年5月學潮後移往紐約的很多，我也已準備好從此要過畫家的生活。

　　陳昭宏因受潮流的影響，利用攝影技法開始畫流行中的超寫實主義，在SOHO畫廊裡每年都有展出，那陣子他的確下了很大功夫在畫布上，畫出很出色的寫實作品，有自己一套對寫實的看法，配合人生的哲理聽來很動人，因此兩人一聊起來就一整夜。

　　那陣子他學丁雄泉有時間就畫小畫好玩，見面拿給我看時，說你要就挑幾張去，反正只有卡片大小，就取了幾張帶回家。

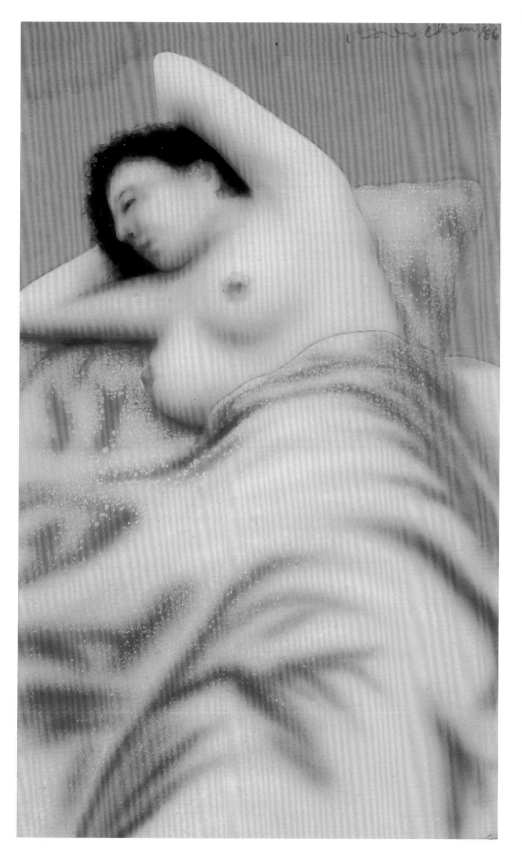

有一天我在陳昭宏畫室裡，發現一堆小畫，差不多明信片大小，是他閒時沒事畫著好玩的。除了用筆上彩，還用噴筒去噴色，都是裸女，造型天真，可以說笨得可愛，完全是他的手法風格。另一邊還有一些，是丁雄泉的小畫，大小差不多，畫的是裸女、動物、靜物等，這種畫無所謂好與不好，只代表一個人的作風，而我的感覺則只是有趣的作品，像散文般，把文字使用得乾淨俐落，讀來順口。

陳昭宏問我想不想要，問時結結巴巴的，怕我嫌他小氣，拿這種小東西送人。我自覺在這情況下應該接受，一拿就好幾張，故意表示我的貪心，讓他心裡產生捨不得，沒想到他哈哈笑起來，接著又替我再挑兩張，這一張水果就是陳昭宏刻意挑來送我的。

老丁從1969年就住在我同一棟樓，他住九樓、我住二樓，平時很少交往，一直聽人說他為人狂妄，很有藝術家的性格，應該是我欣賞的類型，不知何故我們總是搞不到一塊兒，在紐約西貝茲一住二十年，我進他的屋裡只有兩次，該說是我們之間沒有緣吧！

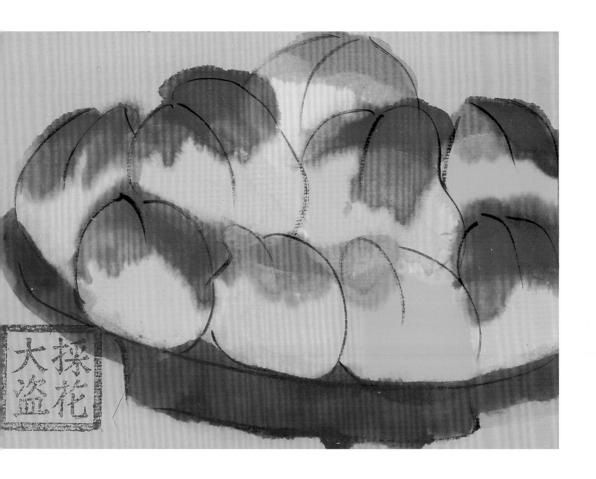

丁雄泉　採花大盜偷桃　彩墨

我叫他「老丁」，他自稱「採花大盜」，這盤桃子是他送陳昭宏然後再轉送給我，從印章就看出這幅畫有多小。

牛耳石雕公園後來改稱牛耳藝術度假園區，除了石雕又增加了法國杜布菲（Jean Dubuffet）和其他人的作品，所謂其他人，主要的還是園主自己，因他後來也提筆畫圖成了素人畫家。有一度他利用鐵片做了些與衣食住行有關的立體作品，且學習林淵，每件都有一段小故事，製造話題引人入勝。

起先黃炳松是林淵的贊助人和收藏者，等他自己也想創作時，林淵對他的影響就看出來，先是破銅爛鐵的組合，每件都有一段人生的道理，對自己開個小玩笑。接著他又看到梁奕焚的畫，簡單幾筆平塗，再勾幾條線就完成，以為一學就會，於是把林、梁二人的特點合在一起，出現了他自己的風格。

從他接觸林淵起，到嘗試作畫，大約二十幾年的時間，看來這段日子並沒有白過，腦子裡一直在吸收藝術的訊息持續成長，終於2007年在牛耳藝術園區開個人畫展，場面十分盛大，邀請藝術界人士替他上台說話。由於我也受邀上台，並且寫了文章，所以他挑選一幅畫贈送。這幅畫放在我畫室裡，越看越有味道，這種自由自在的畫畢竟比較耐看，如果再畫上八、九年應該有所成就，而我是他成長過程少數的見證人。

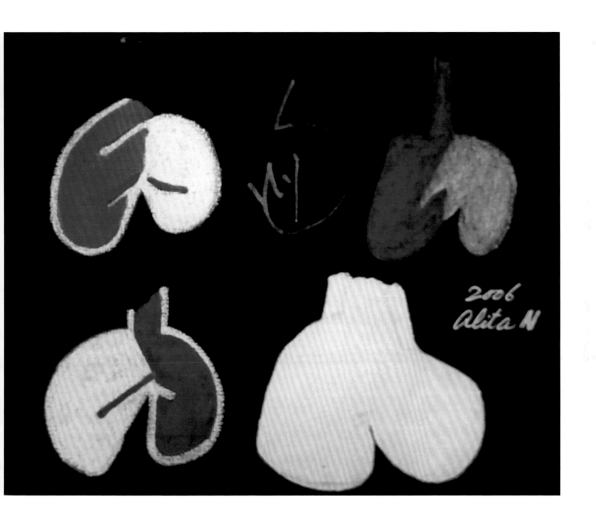

黃炳松（Alita）　關心和愛心　壓克力、畫布　2007 年收藏

2007年，作者在自己的牛耳藝術度假村開個展，開幕當天他要我選一幅畫，沒想到這幅畫裡竟藏有一段動聽的故事，比作品更精彩。

黨外民主運動的時代，每當選舉一到，就找我捐畫募款，我把畫拿出來，帶到募款餐會去義賣，從1975年起捐畫的事在我身上始終未曾間斷。

居留海外的台灣人，每當看到島內人士前仆後繼為民主作犧牲，而自己在海外當寓公，心裡感到愧疚，都想出一份力，最直接的做法就是捐款給島內作運動的基金。我和其他旅外人士一樣，覺得自己出學校之後就遠離台灣社會，沒有為台灣做過事情，平白受到社會栽培而沒有回饋。這種心理形成之後，回到台灣依然如此，雖然已經看清楚沒有再捐款的必要，但每當有人開口要求捐畫，還是不敢拒絕，好像拒絕就對不起自己的原則。

蔡明憲選台中市長時，景薰樓林振廷來電說要拿畫，拿走之後我想不對，又打電話表示我只捐出百分之七十，其餘的我要拿回來當工本費，義賣之後該畫以一百五十萬售出，我得到將近五十萬，取款時看到一幅油畫，只標價二十萬元，我就表示要買它，這樣又在五十萬元裡拿出二十萬元給蔡明憲的競選總部，這畫的作者我到現在還記不得他名字，「江才勝」這名字是一位美術編輯代為寫上的。但從他的作品看出是位優秀的好畫家。

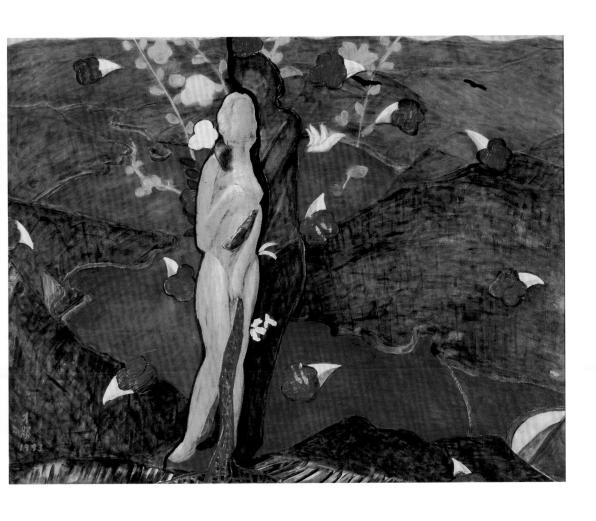

江才勝　愛之華　壓克力　2005 年收藏

那年美國回來的蔡明憲要選市長，舉辦募款義賣會，我捐了一幅百號油畫，畫的是一頭水牛，主辦單位抽去百分之七十，剩下的我拿來買這幅看來不錯卻沒有人買的畫家作品，雖然不知他是何許人，掛在牆上好幾年，越看越好，成為一件受我珍惜的藏品。

這幅江漢東的畫是他八十回顧展中一系列電腦輸出製作的作品之一，由於是輸出的，猜想不會太貴，我自動向江夫人表示意願訂購一幅，而且是把價錢說出來，受到她的首肯，才有幸收藏到這件作品。由於我受託為這個展寫了文章，他本來就想贈送我一幅，因而前後得到兩件他的作品。

在大學時代就聽到江漢東的名字，他和秦松、朱為白、吳昊等是以現代木刻版畫起家的來台灣外省子弟。有一年我和秦松一起到國美館，正好是江漢東的七十回顧展，他握住我的手向我道謝，說寫過一篇文章提到他，此時才發覺他的眼睛幾乎已經看不見。

十年後，國美館舉辦美術節的慶典，在江夫人的攙扶下來和我握手，要求我為他將在北美館的八十回顧展寫文章。我問他現在眼睛怎樣了，他回答已經完全看不見，可是這十年仍然有作品，就像小蟲在一張紙上爬行，畫到哪裡「看」到哪裡，畫過了就看不見了。

他的畫是在記憶中串連起來的影像，一般人則是在空間裡看畫，而他是以時間在畫畫，我聽後除了佩服他的精神，更加對這種創作的態度和方式感興趣。一生堅持著要過完美術創作的人生，這種畫家不管什麼時代已經難能找到，他有一陣子是用奇異墨水在裁縫簿上畫的，然後將這些畫輸出放大了十幾倍，出現驚人的效果，是我最得意的收藏。

江漢東　愛的結局　數位輸出　2008 年收藏 　（右頁上圖）

江漢東　四個孩童的遊戲　數位輸出　2008 年收藏
作者在北美館舉行八十回顧展，託我寫文章，因他兒子在電腦方面十分內行，為父親作品輸出放大數倍，出現的效果甚佳，是所有作品中最受肯定的，我向江夫人表示訂購一件，展後由江夫人弟弟送到台中我家時，又多帶一幅過來，表示要贈送，作為那篇文章的酬勞。（右頁下圖）

鄭善禧來紐約住了幾年，要回台灣時將此畫送給我留念，後來我帶著它搬到巴黎，又再搬回台灣，從這畫在台灣完成時算起正好繞了地球一圈，在三大洲我的住所裡，都是掛在最醒目的地方。

由於它的大小適當，題材溫馨，在我的童年記憶裡代表著特定年代的一景，所以倍感親切，作者畫的也是他的童年吧！

他到紐約來時，有一陣子到緬州的史特龍公司上班，因為是趙春翔介紹的，所以一到那裡就寫信向趙老師報平安，趙老向他的同輩龐曾瀛說：「這封信使我對鄭善禧另眼看待！」。因他當初沒把鄭善禧這小老弟看在眼裡，讀了信才令他重新認識這個人，鄭善禧為人平凡謙遜，沒有深交看不出他的內在，這封書信的文筆和書法，令大他二十歲的趙老大吃了一驚。

在紐約期間常一起吃飯，幾杯酒後就講故事，講的永遠是「阿丙傳」，在中學當教員時從鄉下來做飯的一名老太太阿丙的談吐句句是銘言，在一群為人師表面前反而她才是「教育家」，關於阿丙的故事可以舉一反三講不完，隨時可以接下去說，鄭善禧後來畫了那麼多人物，不知畫過多少阿丙出來！

臨離開紐約，他以這幅水牛和牛童的小畫相贈，那時我心裡一直想說：「以兩百元美金賣給我」，但說不出口，結果只伸手接受他的贈送，卻不記得我回送了他什麼。

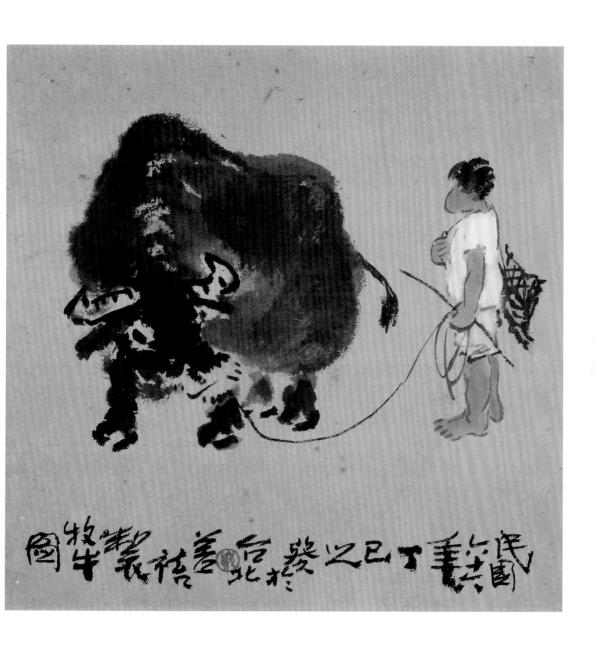

鄭善禧　牧牛圖　水墨　1970 年收藏

約作於1960年代。是他來美參加美術教育會議後，1970年回台前贈送此圖作紀念。

向來有人把師大48級的這一班稱為「將官班」，因為這一班出了很多人才，如今一數至少有二十個同學當了教授，其中大概七、八人又在學校裡掌管行政，成了所長、系主任、處長、院長、校長。

十年前我寫過一篇〈我們這一班〉在台灣的刊物上發表，特別提到一位越南僑生陳瑞康，到台灣讀書後，似乎就沒有再回過西貢老家。他是天生的畫家，很少見到拿毛筆的手有這麼巧的。有時令我擔心技法好過了頭怎麼辦！

同時我也看出鄭善禧在越畫越熟練之後，對他的發展有些憂慮，但結果他很快就否定了我的思考，竟越畫越笨拙，令我不得不為之叫好，佩服他的轉變，更具備了一代大師的特質。

陳瑞康與鄭善禧比較，名氣雖不及後者，但我肯定他的才能和作為畫家的敏銳度，如果說畫什麼像什麼這一點，他的手藝準比鄭善禧強。若再把我自己放進去比的話，就只好承認我是另類的畫家，我的手天生就不應該是拿畫筆的。

陳瑞康在我心目中，由於有我所不能及的能力，在這一班裡顯得特別突出，雖只是隨便塗幾筆，也都被我保留下來，認為這才是難得的好作品。在我收藏的一本冊頁裡，他和胡念祖同時在燈下各畫一頁，他畫的是芭蕉葉上的一隻蟬，而胡畫的是一棵老松，畫時我一點也看不出兩人是在較勁，但完成之後才發覺是如此難得的好作品！後來也有人帶了冊頁請兩人畫，都沒有比我的這兩幅好。有時我會以為陳瑞康的表現是要有人激發才展現出來，這幅名為〈寫意草蟲〉的小畫是我的主要收藏，看它有如見到了八大山人。

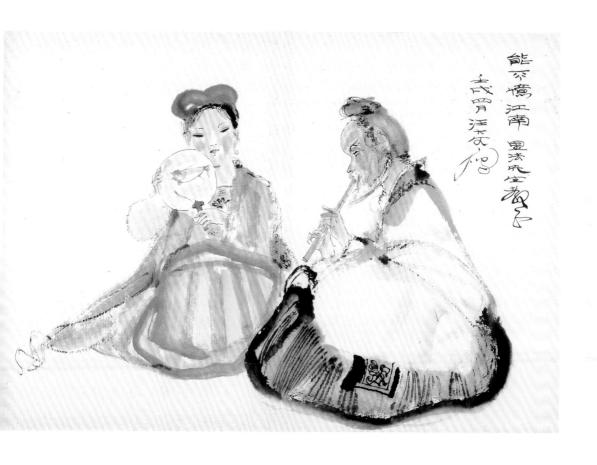

汪大文　憶江南　水墨　1985 年收藏

她是上海畫家，來紐約已多年，過去曾追隨名家程十髮習畫，學會乃師的風格，連簽名字
體也學了過來。這幾年在中國刊物上時常可以見到，那天在楊醫師家裡，看陳瑞康、胡念
祖為我各畫一幅，她隨後也拿筆畫起來。

陳瑞康　寫意草蟲　水墨　1985 年收藏
楊思勝醫師家雅集裡，陳瑞康和胡念祖兩人一左一右並排同時畫這幅枯葉草蟲和胡念祖的大
松樹，王已千老先生隨口做了評語：「你們兩人一個石濤，一個八大。」我聽了真高興！

胡念祖　一棵大松樹　水墨　1985 年收藏

李秋禾是當年嘉義畫壇才子，常聽林玉山老師讚許他的才華。十六歲那年入選台展，受到外界質疑，謠傳說他的畫是林玉山代筆的。鄉原古統是東洋畫的評審，為了澄清此事，特地邀請林玉山帶著嘉義畫家前來，說是茶話會，當場每人發給一張紙畫來作紀念，只畫到一半已看出秋禾的實力，確認是他畫的沒錯，於是當眾宣布：其所以邀大家來此，目的在測探台展畫作是否秋禾親手畫的，如今證實足以反駁外界謠言。

李伯男是秋禾的兒子，是我師大的晚輩，2003年我要編地方美術全集，由王文志安排，與賴局長在一家藝文咖啡廳會面，以後每到嘉義都由他和戴明德，開車到近郊遊覽，約有兩年時間我們經常一起開會討論撰述的事。

美術史出版之後，我到嘉義的機會較少，有一次為了縣政府的美展前來評審，提前幾小時到達，約在戴兄家裡見面，李伯男來時手上帶著兩件自己的作品，要我們各挑一件，這是他退休之後在家裡學習電腦，利用影像合成輸出的試作。

畫面有相當程度的超現實夢境，且較多藍色調，部分是從他自己的油畫中借用過來的，所以熟悉的朋友一看就知道是他的風格。這樣下去，把過去幾十年的畫找出來，東接西拼必可以製造無以計數的新作品，很容易就進入創作的新領域。

李伯男　宇宙的聯想　電腦數位輸出　2005 年收藏

2004年在嘉義戴明德家中會面時，他親自帶來送給我，是我收藏的第一件靠科技完成
的作品。

我不知道台灣最早的一張版畫是誰印的，但我可以指出最早的一張銅版畫是廖修平印的，自從他帶回巴黎所印的版畫，台灣人才看到新的技法製作的彩色版畫，那時我雖然人在巴黎，但可以想像這些版畫在台灣畫壇所製造的震撼。

1965年之後的幾年，我每到廖家拜訪，常聽廖大嫂說修平去「印色」，也就是作版畫的意思，他在海特版畫工作室學的技法，主要特點就是利用軟硬不同的滾筒多次在凹凸不平的銅版上施色，只一次便可印成多彩的版畫，所以她一說「印色」，我就明白是到工作室印版畫去了。

那一陣子他的版畫，幾乎我都看過，雖然極喜歡但買不起，一直到離開巴黎，在紐約住了十幾年，他突然到我住的西貝茲大樓來，帶一幅版畫要送我，令我受寵若驚，雖然我也從事版畫的製作，卻一時之間不好說拿一幅來與他交換，以後這幅版畫掛在臥房牆上，一直到離開紐約。

1964年他從東京到巴黎，我在里昂車站接他到旅社。第二年我們相約到西班牙，我先到幾天，就在馬德里車站相會，帶他到預先定好的旅館。1969年他到紐約來，我和朋友開車去機場接他。回台灣他比我先一步，在他家族的福華飯店替我辦記者會。有一天他來告訴我：「我父親昨天在問，謝里法已經快五十歲了吧！我回答他，我都七十了，他怎麼才五十歲！」時間就這麼溜走了，剩下不知道有多少年，至少有這幅版畫代表永遠的友誼。

廖修平　迎新　套色版畫　1980 年收藏

廖君在台灣美術史上堪稱現代版畫的創始者。此作為1990年代的代表風格。

李焜培的版畫是在師大的版畫教室裡向廖修平學的，也在那裡學到攝影暗房的技法，從作品看得出，他在暗房裡玩得很快樂。我們三人在大學同班，紐約重逢時彼此已十年不見，他的性格變得更活潑，不像學生時代那樣文靜，有幾個晚上睡在我客廳裡，每天聊到半夜，把大學四年的事情又翻出來回味一遍。這才知道原來在我們同學裡頭有那麼多男女間的感情糾紛，而我一無所知，只因為我的年齡較他們小了幾歲。

畢業後他一度回香港，與校友辦了一個扶風美專，我去法國之前經過香港，在他的學校裡上了一堂課，又到另一位同學陳松江的教會小學做過禮拜，一起去中國邊界探望「匪區」，雖只停留十天，由於第一次踏出國門，什麼都新鮮，印象極為深刻，此後幾十年來再也沒機會到香港。

他和文寶樓於入師大之前，繪畫已有相當基礎，他的水彩在第一學期觀摩會中，引來全系同學的注意，熟練的筆法和鮮麗的色彩，台灣畫壇上從來沒有人這樣畫過。有一天我在他臥室牆上看到一幅黃君璧的小幅山水，一問才知道是以他的水彩交換的。在紐約的這次談話中，我建議他不必只用一種媒材作畫，不妨試試油彩或壓克力等不透明顏料，他回答我：「有時候水彩畫起來是很痛快的，像喝了酒很令人陶醉，我喜歡這種感覺，比畫面更重要。」正如馬白水老師所謂「痛快勁兒」。不久他回台灣繼續任教，回台之前留下這幅版畫給我做紀念。

李焜培　香港的天空　絹印版畫

因為台灣畫家裡，廖繼春和郭柏川兩人在畫壇的影響力，與兩人畫風相近的明治時代大師梅原龍三郎在台灣的知名度也因而較同時代日本畫家更高，甚至認為廖、郭兩人都曾受梅原指導。臺北市立美術館為此一度舉辦梅原和郭柏川兩人對照展，以類似主題的作品一上一下掛在一起作比照。美術館有心做這類的展出，看似把郭柏川貶低了，但也分辨出日本、台灣兩地人文環境的異同，我對那次展出留下很深刻的印象。

　　師大由廖繼春任教多年，他的油畫成為學生們學習的對象，所以那幾年類似梅原的畫風相當流行，很多人都看過梅原的畫冊，了解其創作的每一個歷程。

　　幾十年後到日本旅行時，我又看到棟方志功的木刻版畫，可惜買得起的只有他的複製品。最近才在大溪的鴻禧山莊寄暢園看到梅原的版畫真蹟，有兩張彩色，一張黑白，我喜歡那黑白的裸體素描，是用蠟筆畫在石版上印成的，一眼就看出他的精神，但從沒看過這作品出現在畫冊上，覺得既陌生而又熟悉。於是和園主夫人商量，拿我的一幅油畫來交換，她一口答應了。便找出一幅四十號水牛，託運行將之送到寄暢園，同一天我也收到版畫，完成了交換。

　　那些日子我每天花很長時間站著看它，其實我心裡是在想過去。早年仿廖繼春的畫，間接也學習到梅原，是我所以對他感到熟悉的原因。

梅原龍三郎　裸婦　石版畫　2006 年收藏

據推算應屬六十年前的作品，此畫為限定版的複印版畫，我以自己一幅40號油畫與鴻禧山莊寄暢園的張允中先生交換。

洪瑞麟的礦工速寫已被世人認定是他一生中的代表作，使他在台灣畫壇有礦工畫家的稱譽。1978年左右，台北的畫廊為他舉辦個展時，因蔣經國前來觀賞而成名，此時畫廊業剛興起，收藏的氣候正在形成，畫展後他就到美國探親，受紐約哥倫比亞大學台灣同學會邀請作演講，我前往聽講，才首次見到洪瑞麟本人。

有一天，法拉盛的楊思勝醫生請洪瑞麟吃飯，邀我當陪客，在日本餐廳對著壽司吧台坐成一排，從頭到尾都在聽楊醫生一人講話。雖然先後見過兩次面，彼此還不能算有交情，後來又認識到他兩位女兒，白雲和梅紅，都是調色盤上選出來的名字，還有個兒子，長相和電影裡的胖星葛小寶一模一樣，猜想他們這個家庭一定多彩多姿。

1980年到洛杉磯參加台灣文學研究會，趁機和陳芳明、洪銘水三人同往加州海邊拜訪洪先生，那天他捧出一疊幾百張速寫放在地板上，目的只是讓我欣賞，我突然說出要買，令他嚇了一跳，不肯說出價錢，我只好說要以一千美元買下三張速寫，他一口答應了。那天我們才剛回到洛杉磯，那裡的同鄉已知道我買畫的事，是他打電話告訴他們的。

以後陸續有機會在紐約見面，他是唯一肯把自己的愛情故事說給晚輩分享的前輩畫家，當他回憶當年時，臉上的笑容的確迷人，整個人再度沉醉在往日的情境中，我一邊當聽眾一邊陪伴著他一起喝酒。雖已不記得他說的故事內容，但他說「她的眼睛好美！」時的表情永遠不會忘記。

▌洪瑞麟　礦伕速寫　彩墨　1980 年收藏

▌是他長期在瑞芳礦區工作時所繪，1980年在洛杉磯時，以一張80號油畫與之交換。日後
又以一千美金購得他所畫的三張速寫。

由於學生時代就在《豐年》雜誌上看過楊英風的木刻版畫，所以他是我少年時知道的少數畫家之一。後來學校畢業加入五月畫會展出，開始參與畫壇上的活動，才見到他本人，那時我們這一群人當中他算年齡比較大的，在美術界已有名氣，每次出現都是最顯眼的人物，但他的話不多，經常是聽別人講話，頂多只回應幾句，這是我對楊英風最早的印象。

1965年我和廖修平等人，隨巴黎學生的朝聖團到梵蒂岡參加復活節的聖典，被安排在學生宿舍過夜，楊英風知道我們來，就相約在一間很大的會客廳裡相會，那時他受教廷的邀請進駐在羅馬工作，不記得與他談過什麼，但他對我說：「我不知道你已到巴黎，這次聯展應該邀你參加才對。」，聽來最近在羅馬舉行過什麼展，沒有邀我參加而感到歉意。

約在1979年前後，他突然來電話說已經到了紐約，要來拜訪我，我留他住下來，這期間我給他做了一次訪問，以他所推動的雷射藝術為主，兼談他剛提拔的鄉土藝術家朱銘，刊在《藝術家》雜誌。與他同來找我的劉漢中教授，後來在台南文學館的劉吶鷗研討會上再度見到，已相隔三十年，原來劉吶鷗是他的父親，那次研討會算是劉吶鷗的出土，所以當我講話時一開口就說：「劉爺爺你回來了！」引來一陣笑聲。

90年代台北有一家畫廊叫木石緣，是紐約曾龍雄回台開設，黃明川夫人代為主持，為楊英風舉辦個展時邀我寫文章，這篇文章叫〈現代的心，鄉土的情〉刊在《藝術家》雜誌上，有一天楊英風女兒楊美惠來找我，帶了一個雕塑「牛頭」和一幅「景薰樓」風景版畫，我的文章大約只上千字，竟得到這樣的稿酬，算來是我這一生獲得最高稿費的一次。

1988年，我離鄉二十四年後頭一次回來，在福華飯店舉行記者會中，一進門看到畫壇大老坐成一排，有郭雪湖、顏水龍、楊英風、廖修平、吳昊及文學家黃春明、楊青矗、李敏勇等。定居台灣之後，這幾年我們反而較沒機會碰頭，福華的記者會成了我們最後一次的見面。

楊英風 霧峰林家舊厝 木刻版畫 1994 年收藏

此圖係楊英風所贈，1990年他在台北木石緣藝廊舉辦個展，邀我為文評介，事後由女兒楊美惠送來此作及牛頭雕塑作為酬勞。

1988 年我可以回台灣之後，經常到九份舊地重遊。小學時在這裡躲空襲，中學就讀基隆中學，有幾年住在九份，天未亮就出門到瑞芳搭火車，要到太陽下了山才回到家。這一陣子基隆一帶有大半年在下雨，經常雨具不離身，如此上下學看來辛苦，而那時候卻覺得好玩。初中三年每天在爬山、游泳、打球，還要走很長的山路，把身體練得很結實。

後來讀師大美術系，我又帶同學一道來寫生，上山有兩條路線：一條是從台北乘火車到瑞芳，再搭汽車上山，在九份寫生之後往水湳洞的海邊走山路下去，到了海岸的陰陽海面，由於有海防不能畫圖，只看看就搭五分車沿著海岸到八斗子，乘基隆市公車到火車站，然後回台北；另一條路是反方向行走，兩條路線都好玩，一整個上午都在遊覽，到九份才開始寫生，晚上搭最後一班車回台北。

那是1950年代的事，直到我從美國回來，已事隔五十年，由王昶雄、鄭世璠二老陪伴前來，一切依舊，卻較前蕭條多了，汽車可直接由公路開到昇平座戲院門前廣場。可是中午吃飯竟找不到一間飯店，一直爬到小學近傍才在一家破舊小屋前找到賣麵線的，這是1988年九份最沒落的階段。就在那一年台灣的一部《悲情城市》在威尼斯得獎，由於是在九份拍攝，兩年之後再回來，我幾乎不認得了，已經滿街都是人，又是另一種景象，看來九份復活了，其實是轉型成觀光景點，都是台北來遊覽礦村的年輕遊客，反令我走在其間感到身分不對。

這個玻璃畫大概是從中國沿海進口的古董，但也有可能是日治時代本地有錢人買來的收藏，現在才拿出來賣，畫法由外往內反其道而行，一般畫家是畫不來的，所以一看見就想買它，從此成為我的永久收藏。

作者不詳　太后像　玻璃畫　1992 年收藏
玻璃畫特別之處，在於畫法不同於一般畫布上的繪畫，必須從外層一步步畫進去，若無相當的訓練，是無法掌握製作過程的每個細節，是我所畫不來的一種圖畫。

在1964年出國之前，我就已經與李錫奇有數面之緣，第一次看到他的作品是在國立藝術館的一次版畫聯展裡，參展者有秦松、朱為白、吳昊、江漢東等，風格偏向線描，人物的變形近似古代的年畫，只有李錫奇是用破布做成的版，滾上油墨印成的，此時台灣美術界裡他們的展出是相當震撼的。

1940年代，黃榮燦剛到台灣不久，在《台灣文化》為魯迅逝世十週年編一期專刊，提到魯迅對中國新興版畫的期盼，特別指出未來的方向，認為宋之後中國除了山水畫就沒有繪畫可言，今後版畫的發展必須吸收北魏的石碑、明清的插畫、民間的年畫和西洋的寫實技法，才有新的發展。這種話不管有沒有被1950年代的台灣年輕人聽進耳裡，從他們的作品已多少看出這一代人很自覺地是朝這方向在走。

李錫奇在70年代來過紐約，有一回在蘇荷與我聊到天亮。曾經聽人說50年代被認為最有才華的新一代有三個人，李錫奇是其中一位。那時的秦松和劉國松的名氣已經很大，這雖然是公認的，恐怕要再五十年才能較明確看出真正的成就，名氣都還只是一時的。

有一天我收到一個包裹，打開來看是利用李錫奇的畫大量製造的磁盤，我們之間交情不是很深，他會寄這麼珍貴的禮物我心裡甚為感激，多年來它在我泡茶的桌前就一直擺著，每天都看到它。

李錫奇　冬日　彩繪陶盤　2001 年收藏
搬到台中之後，沒多久收到這彩繪陶盤，我當做是他贈送的新春賀禮收下來。

李錫奇　日正當中　絹印版畫　2013 年收藏

埔里牛耳渡假村的黃炳松，自己研發一種特別的料理，為了捧他的場我特地訂了五桌，邀請各地好友前來品嘗，一起觀賞盛開的桐花，李錫奇正好到北京畫展，把我的宴席當成壽宴，寄來這一件版畫當賀禮。

薛萬棟　遊戲　數位輸出（原作為膠彩畫，國美館所典藏）

府展第一回獲特選的〈遊戲〉，此畫輾轉為國美館收藏，我得到這幅輸出的複製品是館長
林正儀所贈送，因當初若我沒有將這幅畫寫在《日據時代台灣美術運動史》上，恐怕早已
流落在民間甚至已經遺失。

郭雪湖　賀年卡　彩墨

是1990年初，郭老先生從加州寄來紐約給我的賀年卡，那些年他寄的賀年卡都是自己親手所畫的。

洪瑞麟　賀年卡　淡彩水墨　1986 年收藏

陳澄波　淡彩裸女　彩墨　1980 年收藏

1930年代作於上海，此圖為1980年陳澄波長子重光兄所贈。陳重光來美拜訪我的紐約畫室，感謝我在《日據時代台灣美術運動史》中為陳澄波奠定歷史評價，是228之後最早論及陳澄波的文章。

作者不詳　碗中花　油畫　1998 年收藏

台北東區的阿波羅大廈於1980-2002年間聚集好多畫廊，我在一間小畫廊看到一位年輕畫家的個展，驚覺其高超之寫實功力，同來的友人看我很欣賞的樣子，就掏錢將之買下來，過年時他就當禮物送我。找了半天，畫面上並沒有畫家的簽名。

戴明德　年輕人！　壓克力　2010 年收藏

初看時以為是版畫，卻看不出是什麼版用什麼方法去印的，年輕人的頭使我聯想到畢卡索
所畫〈格爾尼卡〉裡的一個人物，出現在某特殊狀況下的表情。

吳文瑤　小丑的最後一齣戲　壓克力　2008 年收藏

他是我這一期考進藝術系的狀元，以後一直不見有什麼表現，但人的才華永遠不會太晚，
只要他振作起來做人生最後的衝刺，讓此生沒有留白，他這回做對了！ 這幅畫是最好的
證明。

1964 年4月我抵達巴黎，一來就到離學生宿舍不遠的蒙巴納斯夜間美術班畫人體速寫，在另一間教室裡看到有人作版畫，我只站在門外張望，被裡頭一位瘦長身材半禿頭的中年人看見，就招手要我進去，拿工作服給我穿上，從此我變成了他的學生。

留法期間我雖然才剛學會法語，每次有新來的日本人及香港、新加坡、馬來西亞來的華人，都拉我去當翻譯，加上我的版畫有很大進步，所以跟在他身邊就像一名助理，他是我到巴黎的第一位老師，可惜我們從來沒有一起拍過照片留念。

在那裡我開始學作膠版畫（Lino cut），後來又作銅版畫（étching）都是小畫，幾個月後，老師告訴我，已幫我向巴黎的國立圖書館約好時間，可帶作品去見那裡的版畫組，也許會收購我的畫。那年前後去了兩次，每次都挑選兩三張，我也賺到一些小錢。

又過了一陣子，他寫給我地址，叫我星期天到他家去作版畫，坐地鐵實在太遠，也因此看到他的工作室，知道他是手邊有什麼就拿什麼來做藝術的那種藝術家。到美國之後，每年寄聖誕卡給Delpech先生，他回我的也是自己作的小版畫，小到不能再小，那時他還不到六十歲，眼力很好，卻不知這樣的作品以後還能作多久。

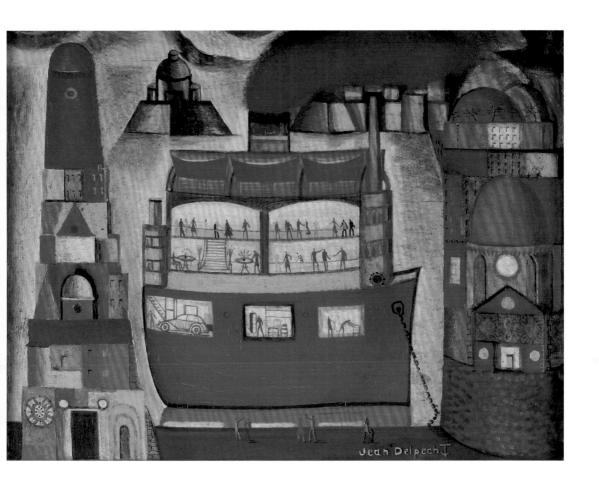

Jean Delpech 油畫 1964 年收藏

是幅袖珍型油畫,細筆描繪具有故事性的內容。從巴黎帶它到紐約,二十年後又帶回台灣,保存到今天,掛在書房裡每天看得到的地方。這件小畫我得到時並不非常喜歡,但已看到作者的特色,就是拿小筆細描小東西的能耐,過去在台灣時的確很少見,後來越看越有故事性,好像有說不完的話藏在畫裡。

Jean Delpech　版畫　1968 年收藏

老師在我離開巴黎到紐約的那幾年，還一直互相寄賀年卡，他的卡片都是自己親手刻來印
成的，所以我都當成藝術品來收藏。

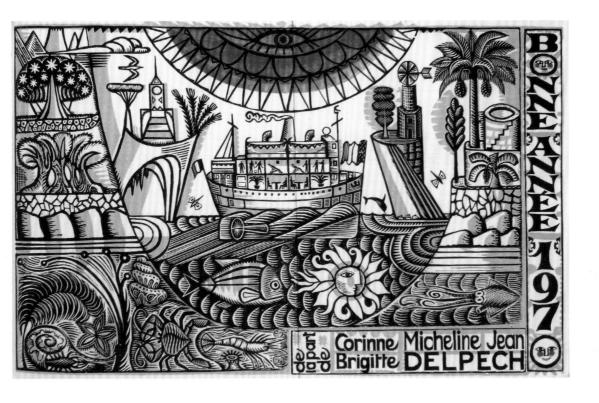

Jean Delpech　版畫　1969 年收藏

在巴黎當學生時，經常乘地鐵到城北的跳蚤市場隨便走走，在那裡看過日本的浮世繪屏風，中國的古花瓶，印度的象牙雕，版畫工作室清出來未簽名的試印版畫，上面還寫著修正的一些文字標記，而我最心儀的是歐洲的古代時鐘，尤其它的機械構造之美，更勝於外表裝飾用的小銅像，標出來的價錢並不太貴，如果認真出價應該買得起，但到時要搬家就麻煩了。

後來到了美國，經常會想起巴黎那幾年看過的古董，如果買下來在身邊，每天還看得到該有多好，這種慾念一直騷擾著我。年紀略長有了點積蓄之後，更常在內心鼓動，如果再到歐洲就應該為自己的慾念作程度上的補償。

再去巴黎是1990年，離開約二十年後再回來，巴黎除了地鐵好像什麼都沒有改變，令我看了最不舒服的是把蒙巴納斯車站改建成一座四十層毫無美感的高樓，和整個巴黎市貌完全不配，建築本身也不現代，不知是龐畢度還是密特朗時代所建！想當初鐵塔和龐畢度中心蓋成時出現在巴黎也是相當突兀，但無人能否認是一種創新。

那天，年輕一代的留學生陪我在近郊舊地重遊，還記得每逢週末在廣場上有市集，利用這機會我找到了很多喜歡的東西，最得意的是買到趙無極的四張版畫，幾乎是不要錢撿到的。那天我在地攤上看到一些舊版畫，有些配有厚紙版的框，當中一張銅版畫的技巧實在太棒了，準是一流版畫家的作品，價錢雖不貴，習慣上還是要講一下價，又發現另一邊有幾張似曾相識的抽象版畫，翻出了四張，就拿來拼在一起給個價錢，回家裡一算，這四張合起來也不過只有200法郎。本來所要的是另一張版畫，沒想到帶回台灣之後，反而是附送的趙無極版畫更珍貴，有人喜歡便送了兩張，另兩張則保留到現在。

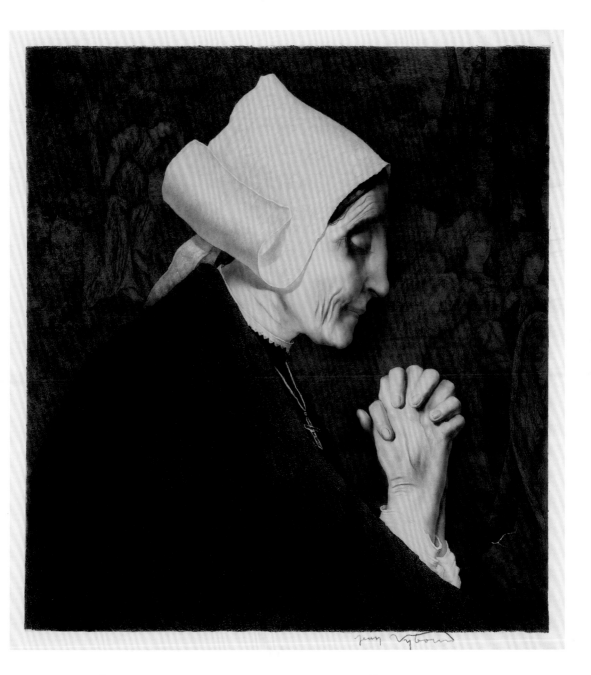

作者不詳　母親的祈禱　銅版蝕刻版畫　1990 年收藏

作者以傳統技法製作，1990年在巴黎北端跳蚤市場的地攤上購得，同時附加四幅趙無極的
石版畫，是他的試印版，沒有簽名。

趙無極　流動　試印石版畫　1990 年收藏

1990年，在跳蚤市場地攤上買到〈母親的祈禱〉版畫那天，旁邊放著一些沒裝框的版畫，
都是畫家在版畫工作室的試印版，我認出其中四張為趙無極的作品，附帶買下，對方給了
我很好的價錢，回台之後，我把一張送給劉如容，一張給王紹慶，自己留下兩張。

趙無極　生機　試印石版畫　1990 年收藏

$我$一到巴黎就學作版畫，在蒙巴納斯車站附近一家中學裡開的夜間補習班上課，才有機會接觸銅版畫的技法。這位老師的教法十分傳統，主要的是銅版腐蝕，著重在線描的用法，後來轉向膠版的雕刻，反而在這方面更有興趣，做了許多習作，經由老師的推薦，得以將作品讓國家圖書館收藏。

從此以後開始對版畫特別注意，拉丁區的畫廊裡，經常看得到名家的版畫，畢卡索的作品還不很貴，印象中以我的能力也還可以買得起，只是花掉的可能是我當學生一年生活費。還有林布蘭的腐蝕版畫，大概是以後再重印的，馬奈（Édouard Manet）或莫內（Claude Monet）的獨幅版畫，在通往國家圖書館街道的書店裡，亦曾經看得到，那時實在買不下手，四十年後已經到天價，心裡不免有幾分後悔。

舊書店裡有各種精裝的古書，已經是古董，翻開一看有些是手抄本，裡頭的圖像也是手畫的，我曾經動心想買它，又擔心自己往後的生活，還是不敢大膽花錢。只有羅浮宮的畫冊，在沒有攝影印刷術之前，他們靠人工用高超手藝摹寫在銅版上，而後以凹版的方法印出來，訂成一本書。如今書商把書拆散分開來賣，每一張都是一幅版畫，幾乎每家舊書店都有得買，我的能力也只能買到這種版畫，它本身就是名畫的臨摹，只不過以黑白版印製，沒有作者簽字而已，就技巧而言，是一流的版畫不允置疑。

後來我再度回巴黎小住，每次都到北端的跳蚤市場尋寶，只要看到中意的版畫作品，也一定買下一兩幅，這些作品的技法是我一輩子學不來的，買回家掛著也是一種滿足。

作者不詳　羅浮宮藏畫　銅版畫　1993 年收藏

印刷術不發達的時代，羅浮宮的古畫都由版畫家描繪在銅板上而後印製，如此高超的技法，就版畫本身而言也是件好作品，1990年代我又重返巴黎時，在跳蚤市場的古董店偶然看到就買了下來。

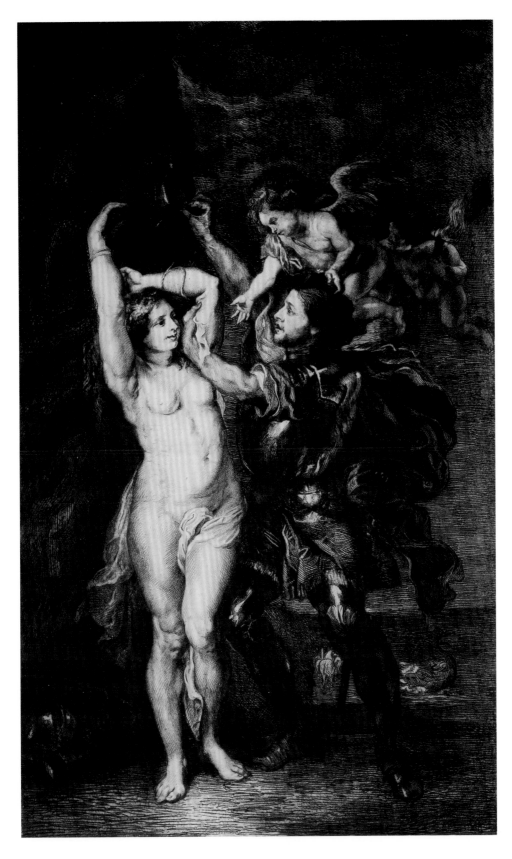

作者不詳　老婦的祈禱　銅版蝕刻版畫　1995 年收藏

這幅畫是從早期羅浮宮畫冊中取下來的，本來是厚厚的一本書內的一頁，商人將之撕開零售。

作者不詳　哥德式大教堂　蝕刻版畫　1994 年收藏

據商店老闆說，版畫的作者是個小名家，在法國能畫出這程度的遍地皆是。旅行中遇到了，就買下來裝進行李箱裡，當一張明信片留作紀念。（右頁圖）

在巴黎北端跳蚤市場除了地攤還有許多木屋小店，是到巴黎好幾年後才發現的，那裡有古董、古家具和古畫，其實並不見得多古，很多還是近代的作品，有很好的學院寫實功力，令人看了不願僅當它是古董來買。

有一家店我經常光顧，明知道那裡賣的沒有什麼大名家作品，但卻是有實力的作品。我常在想，在歷史上若只是一個小名家，這和完全沒有名的畫家有何差別，作一個畫家光有實力是沒什麼用的，實力是繪畫的基本能力，這表示有發展的條件，是藝術創作的基礎，在巴黎實在有太多這樣的畫家，有時翻到一兩張實在太棒的畫作讓我自嘆不如，在一本一千多頁的名冊裡可以找出他的履歷，用很小的字記錄下寥寥數行，畫廊老闆為了推銷很認真地把它指給我看，這冊子裡至少有五萬個名字，而且不包括歷史大師在內，美術史的研究根本不會去在乎它，也不想去記這些姓名。

有一種他們稱作Academy的素描，是學院中流出來的學生的習作，畫的是學院教室裡裸體模特兒的鉛筆或炭筆畫，看似兩個世紀前的古典畫風，這種畫我看了又看，知道我這一輩子不會去畫這種，但卻吸引著我希望能擁有一幅成為收藏品，配上框子掛在我的書房，問了價錢後嚇了一跳，居然出乎意外昂貴，殺了半天價前後來了幾回才殺到我買得起的程度，這一輩子大概也只能買這一張。

作者不詳　學院教室裡的人體素描　1995 年收藏

跳蚤市場是我留學期間最常去的地方，這幅學院素描猜想是19世紀美術學院的學生習作，我到這家店裡走了幾趟，好不容易才決心買下。

作者不詳　母與子　粉彩　1985 年收藏

我在紐約同一位台灣來的收藏家邱煥輝到某畫商家裡看畫，驚覺有這麼多好畫，就鼓勵他全數買下，由於價格不高，他以這幅粉彩贈我作為酬謝。

作者不詳　祈禱　粉彩、皮料　1998 年收藏

這是歐洲17世紀的粉彩畫，在巴黎近郊的古董店裡買到它，據店家說，當時的人在畫壁畫之前，打草稿都要先以粉彩在皮革上畫好人物臉部，這是我買到最昂貴之畫作。

作者不詳　法國農村　油畫　2003 年收藏

2003年在法國旅行的最後一天，來到巴黎近郊古董店裡，看到這幅畫掛在進門最顯眼的地
方，畫框下面標有價格，因為不貴又是接近印象派畫風的作品，不假思考就買了下來。

作者不詳　油畫　1985 年收藏

這件風景油畫是用畫刀刮出來的，刀法十分熟練，已成該畫家的個人風格，據原來收藏這幅
畫的人說，作者是當時德國一位學院的教授，由紐約的台籍收藏家邱煥輝兄買來贈送給我。

作者不詳　歐洲古城　水彩　1998 年收藏

1998年在法國東北部小鎮旅行中購得，主題是該地的一座教堂，同來的朋友問我：「你自己會畫，怎麼也買畫？」我回答：「因為它吸引我想收藏。」

作者不詳　裸女坐姿　油畫　1998 年收藏

這幅油畫不知在古董店裡放了多久，被伊凡看到了，指給我看，的確是有功力的好作品，
我們就開始出價，店家到對面把擁有者喊過來，最後以很低的價錢買到，也算是這次出遊
的一件收獲。

作者不詳　人體習作　蝕刻版畫　1996 年收藏

這件對我有特別的親切感，就像版畫教室學生的未完成作品，當年我就是這樣過來的，是所以想要收藏它的原因。（上圖）

作者不詳　海上傳說　石版、蝕刻版套色　1996 年收藏

在法國南部參觀達文西故居之後，和伊凡兩人走在古老小鎮的熱鬧街上，大教堂旁邊有小古董店。外面太陽很大，雖剛走出教堂便又躲進店裡去，發現這幅版畫技法特別，經老板娘說明老半天，我還是沒聽懂，一個小時後我就買下來，帶回台灣。（右頁圖）

R. Lorrain

Le Dernier Salut
Le Redoutable au combat de proue
(23 Juin 1793)

作者不詳　南歐海港　水彩

這是一幅在巴黎北部小畫廊裡買到的袖珍水彩畫，作者先用又粗又黑的鉛筆勾線而後著色，題材是停泊有帆船的海港。

印尼畫家 Sudanas Keliki　節慶　彩墨　1996 年收藏

彰師大畢業班的旅行來到巴里島，我也跟了去，沿路買了此畫和一尊木雕女舞者，不久遇到大地震，摔成半毀。這幅小畫，畫工極細緻的裝飾圖樣，南洋味十足，畫框裡藏有小蟲，被我帶回台灣來，起初幾年裡不斷掉下粉末，最後只好整個框子丟掉。（右頁圖）

突然間有好幾個人想為我塑像，還沒等我開口答應，就拿相機對準我前前後後拍照，當中有從政壇上退下的李明憲、台藝大版畫研究所的學生田文筆、台灣第一代雕塑大師蒲添生的兒子蒲浩明，香港來台定居的雕刻家梁鉅，這之前每次來嘉義就拿相機有如機關槍猛拍的戴明德、被我譽為動態搶鏡頭的快手潘小俠、在紐約從事商業廣告攝影，日後轉向純藝術創作的黃明川、台灣藝術攝影的前輩柯錫杰、大地震的影響縱身跳進攝影界的新秀曾敏雄，都先後拿我當對象，按下不計其數的快門。

後來有人想為我畫像，如台師大出身的寫實畫家林欽賢、宜蘭畫壇的傑出畫家江清淵也都替我畫了像。這些年我已十分習慣有人以相機對準我，心理也不敢有多大期待會提供什麼令我驚奇的。即使這樣，每一次拍攝過程都不盡相同，在我記憶裡留下深刻印象，多半是我一邊與人聊天一邊喝茶，在很清閒的心情下接受拍照，這樣出現在鏡頭的表情會愉快些；亦有時我會裝作深思狀，認真在想事情，這樣拍出來的面容更像創作中的我。

當照片完成之後，拿在手上觀賞，經常有意無意地對自己的造型百般挑剔，好像沒有一張令我滿意，然後才降低標準，撿出尚且不錯的，一張又一張地過關。後來常對自己這種行為感到好笑，為何要為自己的臉過意不去！這一生以這樣的臉與世人見面，從小到老逐漸地在變，都在自己的記錄裡，日後再看到時，回想起來每一種容顏都有很多故事值得回味。

林欽賢　謝里法的畫像　粉彩　2011 年收藏
作者在師大研究所研修博士課程時，上過我的美術史課，同時也在台中教育大學任教，其寫實功力甚強，從幾次的個展可看出他的未來性，曾獲得過廖繼春油畫獎。

江清淵　漫畫謝里法　彩墨　2010 年收藏

以插畫的手法所畫的「大頭像」，還是第一次有人這樣畫我。

潘小俠　淡水河邊吸菸人　攝影　1992 年收藏

1992年冬，我們開車到淡水海邊，為我拍下正在抽煙的照片，很能代表當時有煙癮的我。

曾敏雄　謝里法攝像　攝影　2006 年收藏
沒有921大地震，就沒有攝影家曾敏雄，大地震製造了我們相識的機緣，十年之間他已
是台灣攝影界有份量的人物。

未進小學之前，在謝家祖父的教導下開始學毛筆字，由於學得早，所以在小學畢業之前我的字（包括鉛筆字和書法）被老師認為寫得比同學都好，可是不知為什麼，上了初中之後突然改變。學校一下鬧匪諜事件，一下國軍戰敗大撤退，不是沒有老師就是教室被軍隊所佔，好長一段時間沒有上學，等再回學校，發現我的字越寫越不成樣，直到今天還一直找不出原因。以後這方面的才能竟然放棄了，把寫書法當成與自己不相關的事，幾乎是這樣過了一生。

到了七十歲，看見自己接近當年祖父的年齡，有種種理由令我發奮想把毛筆字練好，買來紙張，開始磨墨寫字，寫時常令我感慨良深；自比古人沒有我這麼多紙和墨可隨意揮毫，有些更活不到五十歲，三十出頭便已史上留名，成為一代書法家，我的條件再怎麼說也勝過他們，若寫不出好字來，令人心有不甘。

翻閱手邊所藏友人的書法，都在偶然機會順手寫下的幾行字，如秦松、彭邦楨等，雖不是書法家，在五十幾歲就能寫一手好字，叫我不得不佩服。過去聽說書法代表一個人的才華，也反映人的性格和人生歷練，甚至是他的學養，如果說得不錯，那麼我該如何為自己作評價！想到此，只好勉勵自己再努力練字，否則書法將成為這一生該學而沒學好的一件大事。

借力使力

謝里法教授，祝
值此如日正中天的對話展大成功

2002年
甲月
法國沙龍台灣藝術家學會
會長
趙宗冠　敬賀

趙宗冠
借力使力　書法
2002 年收藏

每逢有畫友開畫展，趙醫師一定寫一張書法前來祝賀，那年我在台中文化中心展出個展「借力空間」，他送這張字「借力使力」表示祝賀。

秦松
感時花濺淚　書法
1993 年收藏

1985年，秦松、彭邦楨、黃志超一起到我住的西貝茲（Westbeth）來，即興寫下一首詩，中間漏掉「別」字，莫非在他心裡真有這個意思！「木公」就是「松」字分開來寫。

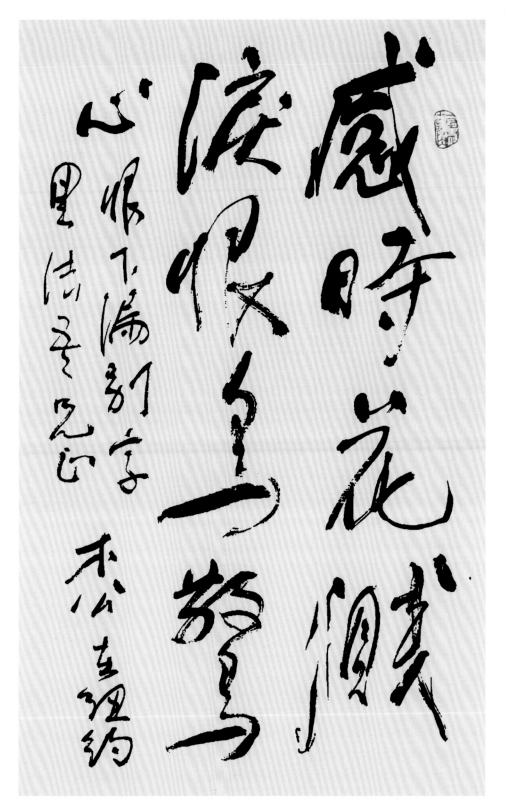

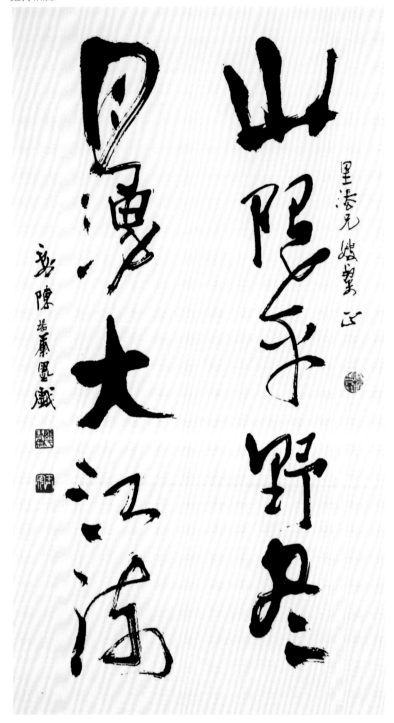

陳瑞康　詠山月詩　書法　1989 年收藏

1982年，師大48級同學常聚在紐澤西廖修平家吃飯，每回聚會都來一個集體合作，畫完了就請最能畫水墨的陳瑞康作最後修整，這回他在家裡寫好了書法帶來送人。

黃志超　千里居　書法　1993 年收藏

「千里居」是我為紐約住所取的名字。

木葉無情陳壙
野草枯有意凝
立陵　里嶺弦士難寫

錄秋影八首一聯名領

彭邦楨　影古　一九九三年七月記

彭邦楨　題詩一首
書法　1993 年收藏

紐約的朋友都稱他「老英雄」，因為老蔣過世的消息傳來時，他一連打了十幾通電話給朋友，報「老英雄死了」的消息，從此朋友都稱他「老英雄」，此時他已接近七十。

謝里法版畫

壬戌暮春 傅申

傅申　謝里法版畫　書法

在紐約某次師大48級同學的聚會裡，傅申是同學心目中的書法家，每人向他討一張名家墨寶。

黃國書　無為　書法　2009 年收藏

台中的政治人物很不簡單，胡志強寫出一流的散文，廖永來是詩人，王世勛寫小說、散
文，李明憲作雕塑，黃國書寫的字堪稱書法家，「無為」是他書法展時我訂下來的，送過
來時他不收錢，便以一幅油畫交換。

林冠廷　天天快樂　書法　2007 年收藏

那天與林局長大兒子，唐氏症的林冠廷在宣紙上玩起筆墨遊戲，沒想到這一玩使他成為
「大師」，接著又畫圖，又作泥塑，到處展出，這是他當天寫下的書法。

我是臭皮匠
你是臭皮匠
三個臭皮匠
協力幹下去

地是我們的
流血流流汗
祖先拓荒的

團土是大家的
流汗流血
先人開墾的

愚公一代
愚公二代
愚公三代
繼續墾下去
把害根幹下去
創建新樂園

更與兄一笑
楊逵
一九七八．三一六

父 課 桑 皆 實
考 震 事 著

墨香
理發

大肚似海洋
水清可見底
大象山不是臥龍崗
黃袍去故宮
龍種稚早已絕
好好學挖地
渥洼挖下去
好讓根群能找柴實

三個臭皮匠

楊逵　三個臭皮匠
酒精筆寫的新詩
1978 年收藏

1978年藍運登從美國回台，去拜訪舊識楊逵，楊逵想送給我什麼，就在紙上寫下「三個臭皮匠」，「更與」是藍氏的筆名，回美之後，他就直接交給我，保留到今天。

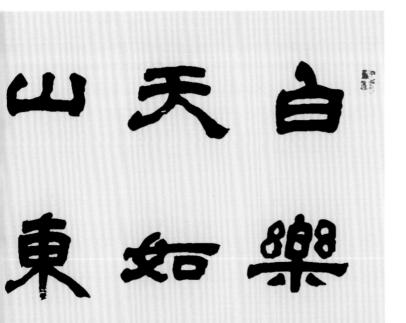

張隆延　白樂天　書法

在紐約與我同輩的友人，都稱張隆延先生老師，是位令人尊敬的長者，也是當代一流的書法家，某日我看他在雅集裡寫書法送人，我便開口向他討一幅，他回答說回家後寫來給我，幾天後再見面時送了我這幅字，時間在1984年前後。

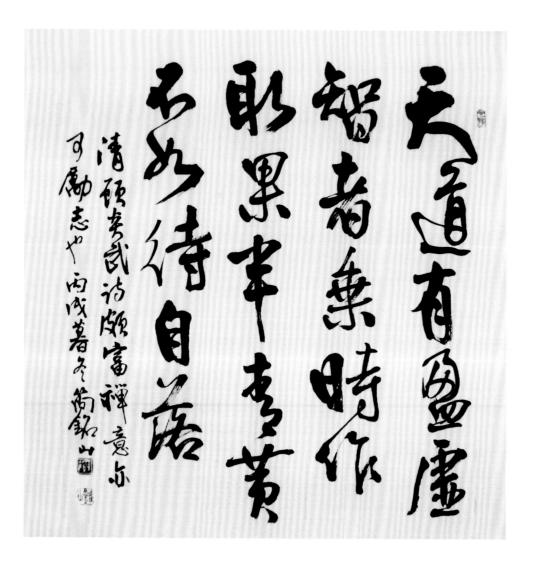

簡銘山　天道有盈虛　書法

從埔里回台中途中，朋友帶路去拜訪住在草屯的名書法家簡銘山，過去在各地評審會中常見到他，更常在各級展覽中看過其書法，那天大家聊得很愉快，臨走前他從房間裡拿出一個信封交給我，接過來一看，是他的書法，出乎意料能獲他的墨寶，倍感不虛此行。

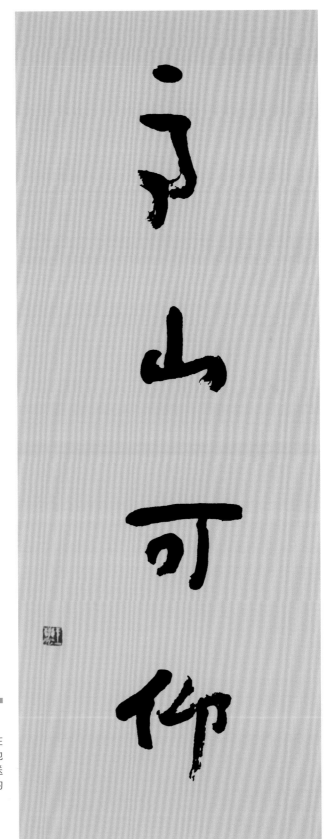

王攀元　高山可仰　書法

這是王攀元送我的最早作品，約在
1996年，和吳忠雄兄同往拜訪，他
即席提筆寫了幾幅字，挑了這幅送
我，匆忙間沒有題上款，僅下方的
印章。

					丁雄泉									
				鄭善禧	CHAO	張義雄	戴海廖	陳張莉						
			胡念組	王無邪	王秀雄	洪瑞麟	顏水龍	張萬傳	王已千					
		陳瑞康	馮明秋	廖修平	何文杞	秦松	鄭善禧	韓湘寧	瑞康	黃志超				
	楊識宏	薛保瑕	梅丁衍	司徒強	陳昭宏	黃明	王無邪	關晃	朱銘	陳銀輝	朱銘			
謝里法	吳爽熹	李秉	彭萬墀	龐思良	張漢民	陳英德	許自貴	樊哲官	鐘耕略	林文義	費明杰	謝里法		
邱丙良	邱丙良	不詳	梁兆熙	龐年	王福東	李瀛	梁惠美	林文義	李龍雷	蔡楚夫	卓有瑞	周舟	夏陽	顏水龍

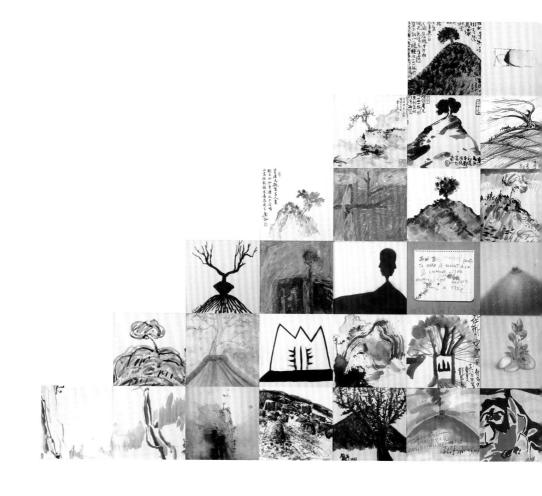

集體創作　山上一棵樹　1987-88 年收藏

所有的作品都是別人的，合在一起就是我的，是我在系
列創作過程中的一件重要的觀念性作品，由畫家們每人
畫一幅，為我畫出「山上的一棵樹」來，是我的收藏，
也是我的作品。

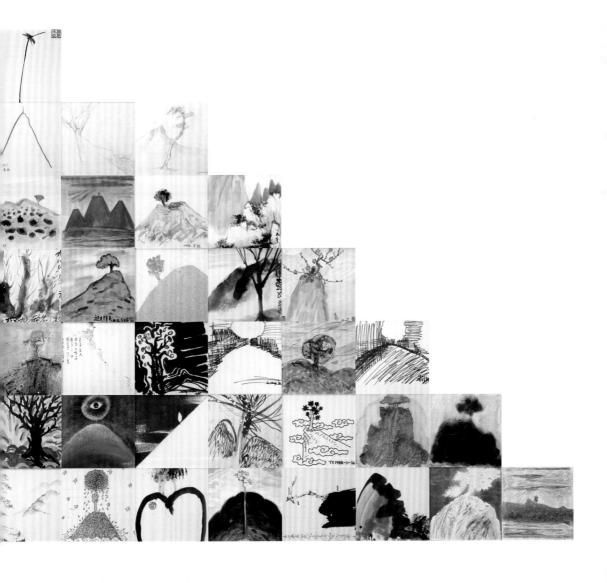

戴明德　畫家頭像變貌系列

戴兄贈送了一包紙給我，回家一看，全是我的頭像，十分感激他如此用心，把我的頭和過去的作品──垃圾袋、山上一棵樹、水牛、漂流光座標、卵生文明等全都畫進來，組成我的「頭像組曲」。

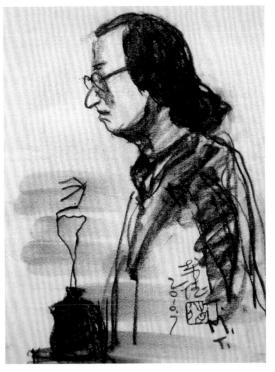

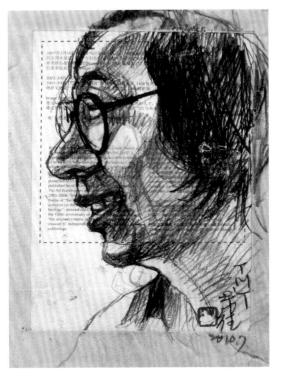

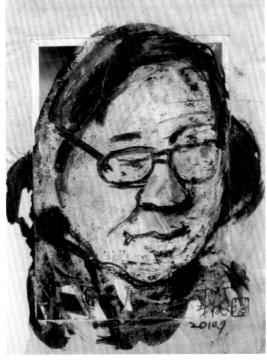

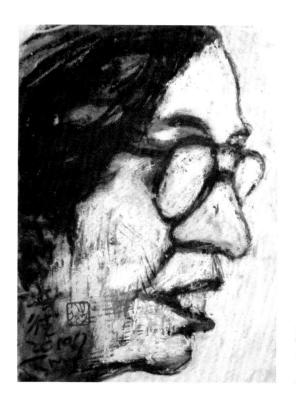

編後語

在我心中一直有一句話，「所有的收藏品都是別人的作品，合起來就是我的作品」，這就是「收藏」也是創作。這當中有我的人生際遇，我與人之間、與物之間的緣，能得到它，不是光有錢就能買到。

1980年代，我在紐約作了一件作品〈山上一棵樹〉，為了表示所有的作品是別人的，合起來才是我的，而讓畫友每人為我畫一幅同樣尺寸、同樣題材和構圖的畫，成為我的作品收藏，當中有我的理念、個性、素養等因素，所以也是我的作品。

這本畫集當中所有的畫雖是別人的，卻看出了我自己，因此編這本書，很用心把它完成，過程有如創作一件作品。

有一天如果把收藏品打散，和另外一些無相干的作品再作新的組合時，那就是別人的收藏了。等有一天該收藏者的生命終結，他的收藏行為也結束，這些收藏品必然又被打散，重新由另一個人接管再整合，從此成為那個人的作品。

收藏不僅視為一件作品，且是不斷成長中的有機體，當中藏著無限的記憶，比價錢更珍貴的生命紀錄，是不可以買賣論價的。

因此收藏品不是商品，若看成商品，所藏的東西就成為庫存的貨品，通稱存貨。雖然看起來是藝術品，但也是待價而沽，精神上的價值就完全喪失了。

收藏品在我心中的位置，要看我因收藏而與人建立的關係，以收藏品來界

作者簡介

· 台北大稻埕永樂町（迪化街）1938年出生。
· 1948年台北市太平國民學校畢業（戰爭期間在金瓜石就讀東國民學校兩年）。
· 1954年省立基隆中學畢業。
· 1959年國立台灣師範大學藝術系畢業。
· 1964年乘船經香港赴法、進國立巴黎美術學院雕刻班、夜間學作版畫（銅版和絹印）。
· 1968年轉往美國紐約。
· 1970年開始寫文章在國內刊物投稿，介紹歐美現代美術。
· 版畫作品參加東京國際版畫雙年展、挪威國際版畫雙年展、瑞士國際版畫三年展等，受巴黎

定我在人際間的種種際遇，作品在我這一生中是個標誌，也是一種里程碑。

每件收藏品原先只是單獨的一件作品，當收進我的收藏之後，它又多了一種功能，有了收藏的整體關係，不可單獨視為一件作品了。所以每件收藏都有一段故事，這故事就是與作品相關的經歷，是一段可敘述的歷史，如果沒有，這件作品就只是作品，而不是收藏品，我因這些作品而逐漸了解到所謂收藏是什麼。

收藏品像玩撲克牌，拿在手中可以用各種不同方式來排列組合，藉此更瞭解到自己的人生。整理我的收藏品，就好比整理我的人生，當中有太多的感情因素，人生也因此受到了檢驗。

這本書編排的方式，是依照我記憶的順序，而不是時間先後。作品媒材的分類，要放大、要縮小，則照版面的效果作處理，是我的主觀選擇，純係視覺性的考量。

近年裡我又有許多新的收藏還來不及收入這本收藏集裡，因此必須繼續編下去，第二集在不久的將來也會出版，從這兩集內容的不同，又可看出我人生的境遇又有多大改變。

謝里法

（2017年5月29日於台中）

國家圖書館、紐約現代美術館收藏。
· 著作有《紐約藝術世界》、《藝術的冒險》、《日據時代台灣美術運動史》、《台灣出土人物誌》、《我所看到的上一代》、《重塑台灣的心靈》、《探索台灣美術的歷史視野》、《紫色大稻埕》、《原色大稻埕》、《臺灣美術研究講義》、《呵呵－動詩畫集》、《變色的年代》等。
· 1996年回國，目前任教於台灣師範大學美術研究所。
· 國立台灣美術館展出「垃圾美學」、「10＋10＝21」（策展）、「紫色大稻埕－七十回顧展」。
· 受聘任總統文化獎、國家文藝獎、全國美展、全省美展、台新獎、台北市獎、大墩美展、台灣國展等評審員。
· 獲美國台美文教基金會人文成就獎、台灣文藝社文學評論獎、台東縣榮譽縣民。

國家圖書館出版品預行編目資料

人間的零件——一個畫家的收藏 / 謝里法著．
-- 初版 . -- 臺北市：藝術家，2017.12
224面；　24×17公分
ISBN 978-986-282-210-4（精裝）

1.藝術　　2.蒐藏　　3.文集

907　　　　　　　　　　　106022133

人間的零件
一 個 畫 家 的 收 藏
My Collection
Component Parts of Mortal Life

謝里法 / 著

發 行 人｜何政廣
總 編 輯｜王庭玫
編　　輯｜洪婉馨
美術編輯｜吳心如

出 版 者｜藝術家出版社
　　　　　台北市金山南路（藝術家路）二段165號6樓
　　　　　TEL：（02）23886715・23886716　　FAX：（02）23965708
　　　　　E-mail: artvenue@seed.net.tw
　　　　　郵政劃撥 50035145 藝術家出版社帳戶

總 經 銷｜時報文化出版企業股份有限公司
　　　　　桃園市龜山區萬壽路二段351號
　　　　　TEL：（02）2306-6842
南區代理｜台南市西門路一段223巷10弄26號
　　　　　TEL：（06）261-7268　　FAX：（06）263-7698

製版印刷｜鴻展彩色製版印刷股份有限公司
初　　版｜2017年12月
定　　價｜新臺幣420元

ISBN　978-986-282-210-4（精裝）